U0015429

書法情懷

侯吉諒 ◎ 著

目錄

書興 減字木蘭花

神閑氣定

把筆臨池情緒靜

點畫精微

使轉縱橫心手應

用筆如劍

寫出一時胸中氣

筆墨之外

萬首唐宋詩詞意

丙申八月侯吉諒

書法情懷

唐朝孫過庭在他著名的《書譜》中說：「右軍之書，代多稱習，良可據為宗匠，取立指歸。豈惟會古通今，亦乃情深調合。」精準闡釋了王羲之書法之所以成為歷代典範的緣由。

會古通今，指王羲之的書法融合古今書法的技法、精神，更重要的是王羲之的書法能夠「情深調合」，從而表現出書寫的情感。

學書法，從技法的學習到作品表現是非常漫長的路。

書法技法的學習往往佔據了最大部份的心力，技法的表現（功力）也往往成為寫作品的主要內容，如何寫出書寫內容的意境、書寫當下的情懷，一直都是寫書法最重要、最困難，也是最常常被忽略的事。

因為書法情懷的掌握的確非常困難，因此，能夠表現書法情懷，必然是書法史上最重要的作品，有「三大行書」之稱的王羲之〈蘭亭序〉、顏真卿〈祭姪文稿〉、蘇東坡〈寒食帖〉，除了高明的技法，最重要的，

就是三件書法中所展現的書寫內容（文字）的境界，以及書寫當下的情懷。

技法是書寫的基礎，而情懷是書寫的目的、寄託。

對現代人來說，用毛筆寫字是需要刻苦學習的事（其實古人也是一樣），由於缺乏日常生活的應用，書寫情懷因而都被過度忽略，古人在生活中用毛筆寫字，不管書法技法、書寫內容如何，總都透露了書寫當下的情境與情懷，我們看秦漢時期簡牘，即使是抄錄政令條文、報告治安情形、甚至倉庫中的雜物清冊，一字一句之中，都有令人玩味的情趣。

在《紙上太極》之後，《書法情懷》是我在生活中對書法的各種體驗，有技法的領悟、教學的思考，更多的是書法在我生活中點點滴滴的應用、體會與感受，希望藉由這些文字與圖片，可以傳達給讀者書法的美感，從而認識書法、喜歡書法，並因而提筆寫書法。

【輯二】書法四韻

——

拳理・琴韻・畫境・茶香

用筆物理——書法的力道運用

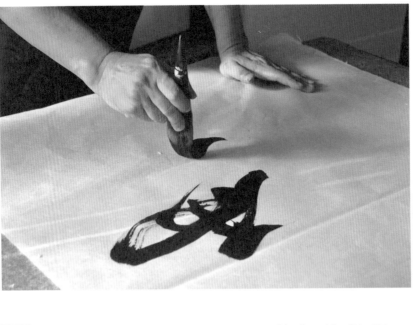

書法如太極，力道的運用是從起始到終結的不斷反覆，如四季的周而復始，但書法亦如長拳短打，點如寸勁驟發，撇若斜劈長運，招招都策筆入紙，力透紙背。

力透紙背不是功力深厚的人才能達到的境界，即使初學書法，拿起毛筆也要有力透紙背的心理和架勢。

書法亦如長拳短打，點如寸勁驟發，招招都策筆入紙，力透紙背。

初學書法的人，著重的往往是字形結構的好不好看，有了一定功力之後，除了字形結構，更看筆法力道，能看出來筆法的正確與否，才有辦法看到力道的表現，能看到寫字的功力。

寫字的功力看得到了，之後才能談書法的體會、而後進入書法與生命互相激盪的境界。

初學拳法，不管哪家哪派，都是一招一式從基本的架構打起，馬步蹲得好，下盤才能穩，打拳才有發力的基礎，如同寫字要下筆平穩，發力之前毛筆要停駐聚力，而後筆法才有施力發勁的依靠。

寫字不一定要從楷書開始，但我的學生學寫字，還是都要從楷書開始，因為現代人幾乎不寫字，對毛筆不熟悉，很難從其他的字體入門，而楷書的運筆比較和緩，有足夠的時間去體會寫字當下筆中微妙的變化。楷書的基本筆畫就是打拳的一招一式，馬步下蹲，左出拳右收拳、右出拳左收拳，學的是最基礎，也是一輩子都要以之為基礎的「基本筆法」。

永字八法是基本筆法，也是許多書法家一輩子在追求的最高境界，基本筆法並不基本，也不簡單，初學者寫它，最厲害的書法家也是在寫它。馬步每一個人都會，但功夫淺的一推就倒，功夫深的人，如山如嶽，八方風雨吹打不動，歐陽詢的橫畫一筆，一千多年過去，依然不可撼動。

有感於斯文

暮春微雨似墨入紙其空透
立力不在傾盆而在重注和緩此
中用筆尤其精微其事中鋒
之道何其神明變化也時在甲
午年五月八日節氣之夏候吉諒

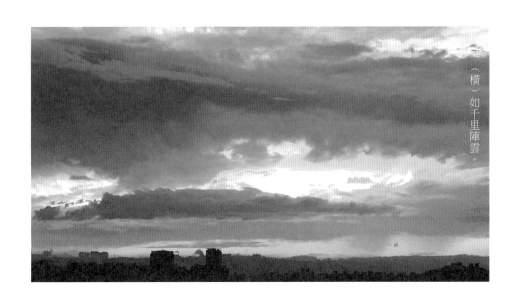

（橫）如千里陣雲。

初學者上書法課，我教「一」的力道運用要有「起、提、轉、運、收」五個可以分析但必須連續不斷的動作，有時會發現學生臉上出現「這有什麼難」的表情，所謂不知天高地厚，指的就是如此這般。

有的學生寫字寫了三十年，碰到「一」的起、提、轉、運、收，照樣滿臉問號。

靜下心來體會這個「一」字的奧妙，才發現原來自己以前寫字只是胡亂揮動毛筆。

古書上說，「一（橫）如千里陣雲」，其中的道理我參了三十年才終於有所領悟，學生用一兩年的時間去體會、

放鬆

三二四年六月三十八日

寫楷書容易為求筆墨容畫

工整而手腕僵硬而不知不覺本

愈寫愈累拙故須時刻提醒

放鬆。寫字力道自肩臂腕而

指搭砣傳遞所有部位之肌肉

調整鬆緊之力完全放鬆則字畫必鬆軟無力過度僵化則用筆必然僵直不適媚此為最常見之毛病長期下來有礙寫字亦容易受傷此尤為大忌也其選擇對的器材料用正確的方法寫字是第一注意之事

得法，應該還是很值得的，事實上，如果從來不想這個問題，寫一輩子也不會達到書法的「內家心法」境界。

然而大部分的人學書法都是急著想把字的架構寫好，於是許多書法老師只能教你「畫字」，像描紅、描空心字一樣，把字形用毛筆描出來，熟能生巧，這樣學寫字，幾個月就可以描出好看的字形。不講內功心法，一套拳架也不過是數月就可以搞定。

然而這樣的花拳繡腿是上不了擂臺的，上了擂臺只有死路一條。

寫字內在的道理都一樣，外在的表現方法不同，於是就有了篆隸楷行草、有了歐虞顏柳，有了行草風流的王羲之，也有了刻畫凌厲的張猛龍，招式不難，難的是內在的道理。

金庸的武俠小說寫張三丰，藝出少林而化剛力為柔勁，但施展起來卻可以震石成粉，書法以軟毛而寫出剛強的筆畫，靠的正是拳理般的力道運用。

然而打拳也不能只是打拳而已，正如書法不能只是寫字，打拳產生的血氣之勇，需要更多人生的、道德的、哲理的修養來化解、提升，寫字的人更需要飽讀詩書來「美化」書法的內涵。

有人說，蘇東坡的字看起來笨笨的，沒有黃山谷的縱橫開闊、也沒有米芾的老練精明、更沒有蔡襄的端正雍容，為什麼老蘇的書法排名北宋第一？

我說，光是蘇東坡親自寫一次〈赤壁賦〉，就可以讓他保送北宋書法第一名，於是有人又說，那蘇東坡到底是文章好還是字好？這樣問的人，可能自以為高明，所以要深究書法、文章的偏重，問題是，沒有那樣的文章，不叫蘇東坡，沒有那樣的字，也不是蘇東坡，沒有那樣的文品人格，更不是蘇東坡，要人格、文品、書法全部加起來，才能成為完整的蘇東坡。

書法哪裡是可以定量分析的？

上課的時候，會用各種方式解釋寫書法時看不到的勁道運用，中國武術太極是經常用到的，因此有了《紙上太極》這本書。

然而有利必有弊，太漂亮的說法，很容易被「借用」，借用了也就算了，比較不好的是，容易胡亂演繹。例如說書法中的「勁道」，有人說：「我的理解，這個勁不是哪傳哪去，該是如如不動，無所從來亦無所從去，寂然不動⋯⋯」

談書法，最怕這種不明所以卻自以為是的理解，看似高深的形容，很

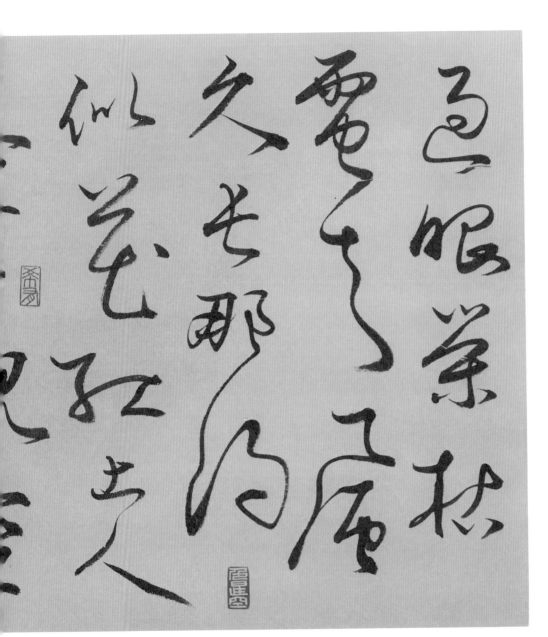

《侯吉諒書東坡詩》
過眼榮枯電與風，
久長那得似花紅。
上人宴坐觀空閣，
觀色觀空色即空。

吉祥寺僧求名閣

坡公曉通禪法唯未見

詩文之牛此詩說空色

之義又兼記事非大手筆

不能為也

辛卯初冬 用詩硯齋墨書

唬人，其實是胡說八道──如如不動？不動還能寫字嗎？

同樣的，許多人不寫書法，但卻喜歡拿佛禪儒道的深刻道理談書法，用語高深、意思莫測，動不動就是直見性命、一超直入如來地，這些語言上的花招，其實就是口業與妄念。說書法、談性命，只有一個方法見真章──拿毛筆寫字，寫字不到弘一大師的境界，就不要把天心月圓掛在嘴邊，更不要時時擺出一副悲欣交集的樣子。

學書法的第一個基本態度，就是要有正確、正常的態度，書法很深奧，但卻不虛玄，書法的勁道運用的道理，是正常的物理學和力學，那些玄之又玄的東西，騙人騙己，也害人害己。

昔人得古刻數行專心而學之便可名世

趙孟頫蘭亭十三跋句足為習書座右箴言癸巳五月俟吉諒

筆中律動——書法的音樂性

書法是凝固的音樂，因為寫字時有輕重緩急的律動，在書寫的過程中表現出來，音樂的旋律隨著時間流逝而消失，但書法的律動卻永遠被記錄下來。

書法的篆、隸、行、草、楷，既是字體的演變，也是書法的風格所在，流動而凝固其中的，正是筆法的音樂性表現。

小篆的筆畫力道、運筆速度均一平整，如同古人祭祀時不斷重複的長調單音，有一種召喚神靈、感應宇宙力量的神祕感，長時間練習小篆的筆畫動作，常常不知不覺中進入一種類似自我催眠的狀態，在筆畫的運行中，和你的呼吸、心跳發生微妙的感應與共鳴。那種單一的動作所產生的律動，也如同西方古典音樂初初發展階段的「頑固低音」，沒有高低快慢的任何變化，只是一聲一聲單調的重複，卻成為聖詠的節奏引導，充滿單純而神聖的光輝。

聖詠是西方音樂最原始的形式，但發展出來的音樂莊嚴聖潔，不是後代任何形式繁複的音樂可以比擬，同樣的，小篆的筆畫那麼單純，只是粗細如一的線條，結構也極為單純，橫畫水平、豎畫垂直、筆畫之間的

琴音獨鳴伴奏無
猗聲低吟語欲遲
如泣如訴怨慕事
移宮換羽誰識知

大提琴獨奏　乙未秋日　侯吉諒

距離相等，不管筆畫的多與寡、結構的簡單與繁複，每一個單字都佔滿相同的面積，就這樣簡單的條件，構成了小篆莊嚴無比的面貌。

小篆可以說是漢字的頑固低音，以單純的筆畫、節奏，開啟漢字的結構之美。

隸書則如同詩經中的樂府，運筆的節奏從小篆的單調中，開始有了快慢輕重的節奏與音律，像先民歌謠中那些文字重複的哀傷與快樂，如《詩經》裡千年傳唱的愛情探索，求之不得的窈窕淑女、讓人寤寐思服，悠哉悠哉、輾轉反側。

隸書是漢代主要的通行文字，唐朝之後漸漸沉寂，明末清初之時重新被發掘、重視。然而習慣了二王體系的流暢筆法和閑雅字形，怎麼寫隸書還是相當程度地困惑了當時的書法家們。

唐朝的隸書因為過於工整而逐漸消逝，如同太過華麗的巴洛克音樂，華麗而瑣碎，有一種讓人覺得沉悶的精巧、繁複的疲憊，因而明末清初的書法家們放眼漢朝的隸書，希望找到更為高明的境界。

漢朝的隸書起先承襲了篆書的簡樸，有初開天地的雄強——筆畫簡約、力道渾厚，結構有明顯的篆書味道，但更為自由開闊，明末清初的書法

皇帝盡兼天下

秦詔版

乙未八月 俟吉旌

家們為這樣的風格作了「不衫不履」的定義，是啊，那些刻在摩崖上的隸書，不正如山風吹來的歌聲，旋律簡單而高亢繚繞，強大的生命力在筆畫、結構中展現出來，每次在寒冷的冬天書寫隸書，我總是彷彿聽到編鐘或石磬敲打出來的音樂，正如西方音樂的頑固低音般簡單而堅定，

長不得脩爐周濵除

嶧山碑 乙未八月侯吉諒

嘉石造立

觀闕乘稷

封龍山頌 乙未八月 侯吉諒

但卻多了一種抒情的悠揚，不像篆書單調整齊而沒有情緒的書寫技法，隸書的一筆一畫，開始有了人世間的情緒與轉折，隸書的點常常冷如石磬，短而有力的落在紙上，像開鑿出來的岩穴，而隸書的橫畫暖如編鐘，平緩而悠揚，那餘音嫋嫋的尾聲如「蠶頭雁尾」，在雪白的紙上留下驚

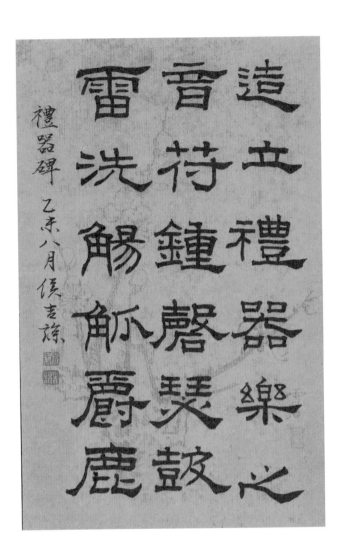

造立禮器樂之

音苻鐘磬瑟鼓

雷洗觴觚爵鹿

禮器碑 乙未八月侯吉諒

嘆的飛翔般的線條，像編鐘的長音，一轉折便從人間飛到天上雲間。

當然東漢的隸書已經是技法繁複的書寫體了，看過西安碑林仍然保存良好的隸書原碑，才了解，原來明末清初的書法家們，還是誤解了隸書，而把繁華看成了寂寞。

禮器碑、曹全碑、乙瑛碑這些東漢的隸書彷彿至今可以聽到的漢朝古曲，已經充滿了各種抒情的情調，更有清楚的樂曲結構，如同交響曲一般，能夠系統性的描繪音樂所要表現的景色和境界，像〈春江花月夜〉，甚至已經具備了現代西方古典音樂的曲式結構，有一個主要的旋律貫穿整部樂曲，隨著音樂的展開，表達的是一段一段不同景色和不同情緒的音樂，因而書寫這樣的隸書，就必須要有毫毛表現力非常強大的毛筆，以及繁複而可以控制的技術訓練，同時要有雍容華貴的氣象，如祭孔大典「八佾」的舞蹈和音樂。

理解禮器碑、曹全碑、乙瑛碑這些隸書書寫風格的繁複與華麗，前人所謂的「不衫不履」式風格是應該被修正了，正如採集的民歌被編成歌曲或交響曲之後，自然產生相對正式而華麗的風格，畢竟，那已經是廟堂之上的音樂，而不再只是民間山野的音樂。

民間山野的傳唱在篆隸的發展過程中，有如快速書寫的行草，本來只是單純為了書寫的快捷便利，卻因而逐漸發展出筆畫更為自由、結構更為流暢的行書與草書。

行草的音樂性，已經是一眼就可以看得出來的節奏了。書法的書寫反映了書寫者當下的生命狀態，書法中的節奏映照了每一個書寫者的心境

是日也天朗氣清惠風和暢仰

觀宇宙之大俯察品類之盛

所以遊目騁懷足以極視聽之

娛信可樂也

蘭亭修禊亦晉人雅集也右將軍一文一書

流傳千餘年實不朽之盛事甲午夏侯吉諒

與情緒，因此只要認真書寫，即使是初學者，也可以從書法中映照自己的生命狀態。

至於最後發展出來的楷書，書寫的節奏雖然明顯降低，但實際上楷書的書法並不應該像刻畫線條那樣死板，每一個筆畫都至少應該是起筆慢、運筆快、收筆慢的三拍子節奏，而這正是音樂發展過程中最穩定且形式基本的節奏，在這樣的節奏中，楷書的書寫可以讓人產生一種潔淨的秩序感，從而感受到書法的滋潤與溫和。

「生命總有乾澀的時候」曾經有一位方外朋友如是說，「因而特別需要藝術的滋潤與昇華」，在眾多藝術中，他最後選擇書法作為宗教修行的最佳調劑，看到他低眉斂目的書寫姿態，總是讓我想起弘一大師，清修堅苦的戒律生活如何可能寫出那樣溫潤人心的書法？

弘一大師早年從魏碑入手，書寫技法繁複而凌厲，魏晉時期的書法，正是技巧最華麗的篇章，但在長年清苦的修行中，他竟然逐漸捨棄那些華麗的技法，終而開創出前所未有的、幾乎沒有起承轉合、沒有快慢輕重的書法風格，就像音樂最原始的頑固低音那樣，只是一種單調如一的呼吸，所謂的反樸歸真，大概就是這樣的境界吧。

書意畫境——書法的繪畫性

不管有沒有學過書法，每一個人似乎對書法都會有自己的看法和想法，至少喜歡或不喜歡什麼書法風格，似乎不用學習。除了大家從小都要學習寫字，而養成一定的美感判斷之外，書法之所以讓人覺得美或不美，應該和大自然景色給人的感覺有點類似。

書畫同源是經常被提到的著名理論，中國繪畫因為書法的線條而產生獨特的風格，書法因為可以引起許多自然的聯想，因而也常常被強調其中的繪畫性。

事實上，到現在為止，用來評論書法最多的方式，還是以大自然的景色為比喻。晉朝成公綏在談到書法的時候說——

良馬騰驤，奔放向路。

仰而望之，鬱若宵霧朝升，游煙連雲；俯而察之，凜若清風厲水，漪瀾成文。

或若虯龍盤遊，蜿蟬軒翥，鸞鳳翱翔，矯翼欲去；或若鷙鳥將擊，並體抑怒，

這段文字，和曹植〈洛神賦〉極為類似，只不過曹植是用大自然的景色來形容美女，而成公綏則以之比喻書法，這固然是時代文學風氣的影

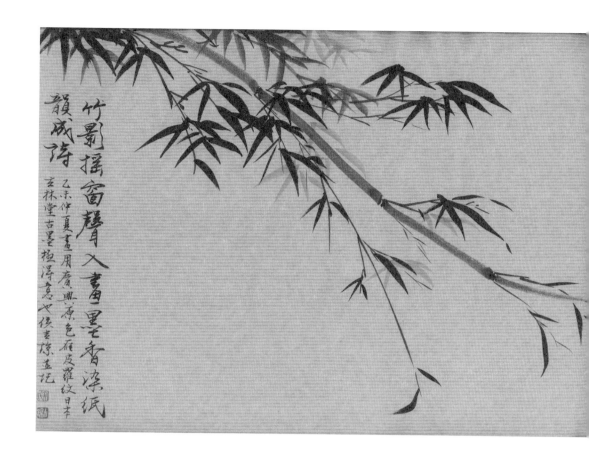

竹影搖窗聲入畫　墨花香染紙韻成詩

乙未仲夏畫用廣興原色雁皮羅紋日本玄林堂古墨極得意也後吉瓊盂玩

書畫同源是經常被提到的著名理論，中國繪畫因為書法的線條而產生獨特的風格。

響，但借用大自然的景色來形容書法之美，從漢朝就已經開始，到了晉朝，已是相當普遍的現象。其中最有名的，當然是梁武帝蕭衍對王羲之的評論：「王羲之書，字勢雄逸，如龍跳天門，虎臥鳳闕。」這已經是超越大自然的景色、半抽象式的形容了，文學性的描繪更為濃厚，也更抽象，但依然有一定的畫面感。

這種形容法的最大特色，就是有一定程度的繪畫性，可以讓人感覺到其中的美感。

雖然這樣的比喻法、形容法使用多了，會讓人覺得有點老套，但仔細想想，如果不是這樣的方法，還真的很難進入書法美學的感動中。

畢竟書法是非具象的線條表現，如果沒有大自然的比喻，一般人恐怕不容易理解在那些粗細快慢的線條變化中，為什麼會有美感的聯想。

對書法家來說，「意在筆先」也常常需要畫境的提點，張旭、黃山谷都從自然景物中領略高明的筆法，而突破了書法的境界，古人用大自然比喻書法的境界，同樣的，大自然的景色一樣可以提升書法家對書法表現的體會，孫過庭《書譜》中極為有名的一段文字，就完全是書法之美的描繪：

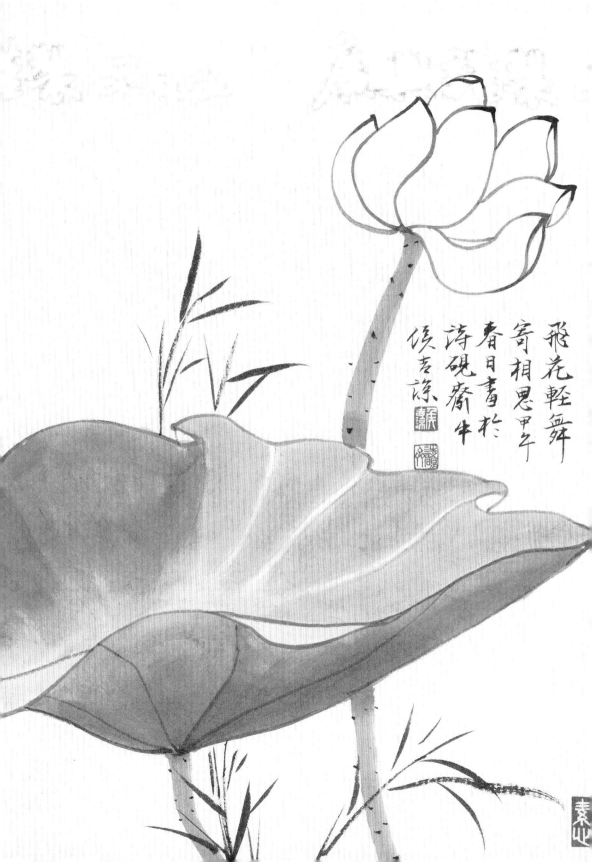

飛花輕舞
寄相思甲午
春日書於
詩硯齋牛
候吉諒

觀夫懸針垂露之異，奔雷墜石之奇，鴻飛獸駭之資，鸞舞蛇驚之態，絕岸頹峰之勢，臨危據槁之形。或重若崩雲，或輕如蟬翼，導之則泉注，頓之則山安。纖纖乎似初月之出天涯，落落乎猶眾星之列河漢……

點畫精微始閑雅任筆為體必
慈扎起伏衄挫皆物理舉抄導
引氣自華

指擇如意導鋒芒心手雙暢應
尋常功夫到此自可觀何必作
態勢張狂

書法以用筆為上結體之須用功而者皆必
椎基於點畫也癸巳冬論書二首侯吉諒

這樣的美感，可以看作孫過庭用大自然的景物來形容書法的美感，但更進一步看，這些自然的景物事實上不只是單純的形容，而已經是落實到書寫技術與書寫形象的互動，所以孫過庭說（書法之美）「同自然之妙有，非力運之能成。信可謂智巧兼優，心手雙暢，翰不虛動，下必有由。」那是技術與境界合而為一，智慧與巧技、心境與手感都同時到了無滯無礙的自由，而後才有可能達到的成就。在整個書法史上，可以達到這種境界的作品極其少數，「三大行書」的王羲之〈蘭亭序〉、顏真卿〈祭姪文稿〉、蘇東坡〈寒食帖〉，之所以珍貴，正是「智巧兼優，心手雙暢，翰不虛動，下必有由」的最佳展現，那是書法家一輩子可遇而不可求的書寫境界。

歷史上的書法家莫不是藝術上的天才，然而宋朝之後幾乎很少看到書畫合一的妙作神品，即便是提出書畫同源的大天才趙孟頫，一輩子的書畫精品極多，但卻似乎還是無法達到真正書畫合一的境界，其中很重要的原因，我覺得是「詩人之眼」的消失。

趙孟頫以及之後的書法家，大量書寫前人的名詩佳文作為書法的內容，雖然書法的技術表現很突出，結構章法極盡各種可能的變化，然而還是無法達到心手雙暢的境界，根本的原因，在於他們寫的是別人的文本，因此書寫的時候少了文本也是自己創作的天然感。

蘇東坡說王維是「詩中有畫，畫中有詩」，即使王維沒有一件真跡流傳，他依然被視為文人畫的開創者，最根本的原因，就在於王維以詩人之眼觀看世界，於是他眼中的風景都有了詩的境界，現在的書法家們很可能連詩都不讀，光是在書法技術上磨練，這又如何可能進入得了書法的堂奧？

以前的人特別注重強調文人、書法家或畫家在創作上要達到「詩書畫三絕」的境界，重點不在同時擁有詩書畫三種藝術的精神內涵，而在於可能融會貫通詩書畫三種藝術的表現形式和技術，那是畫家之眼，畫家要畫出眼前風景引人入勝的情懷，寫詩要能寫景寫情，那是詩人之心，而書法家寫的字如果沒有詩情畫意，又怎麼可能在抽象的線條組合中，表達出優雅繁複的心境？沒有這種感人的心境，又怎能寫出豐富的內涵？

近十數年來，兩岸三地的書法家們無不努力追求創新、符合時代的書寫形式，不斷地強調書法的線條、空間，以及書寫的繪畫性，也因此不斷貶低書寫的文字內容的意義，進而主張現代的書法應該更強調、重視書寫技法的創新，以及書寫形式的繪畫性，這種主張，坦白說，看起來有點道理，其實似是而非。

書寫的內容當然並不等於書法的內容，書法當然也不能只是單純一味

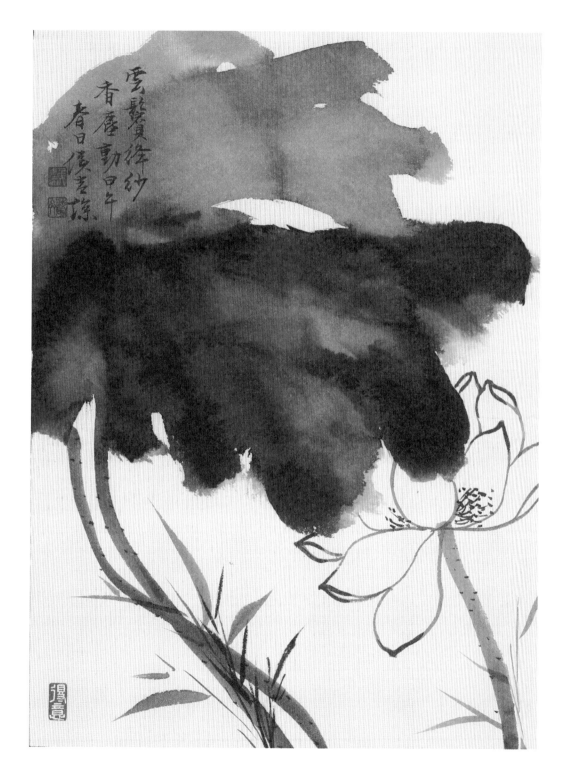

停留在抄寫唐詩宋詞、條幅橫批這些固定的形式上，但這也不意謂拋棄古人的書寫格式就可以開創出新的書法視覺。為了追求不同的書寫效果，從唐朝開始，就已經有很多人實驗過用麻布、竹木、蘆葦桿、鞋底、頭髮、身體沾墨寫字，以及噴、灑、印、拓種種稀奇古怪的表現方法，比較起來，現代人在書寫形式上的「創新」其實還未超出古人的範圍。更重要的是，這些創意性的書寫，最後都未能成為書寫的主流，因為書法最重要的，還是在於是否可以寫出心中的境界，引發觀者的感動。就這個角度來說，老實寫字，可能還是最重要的。

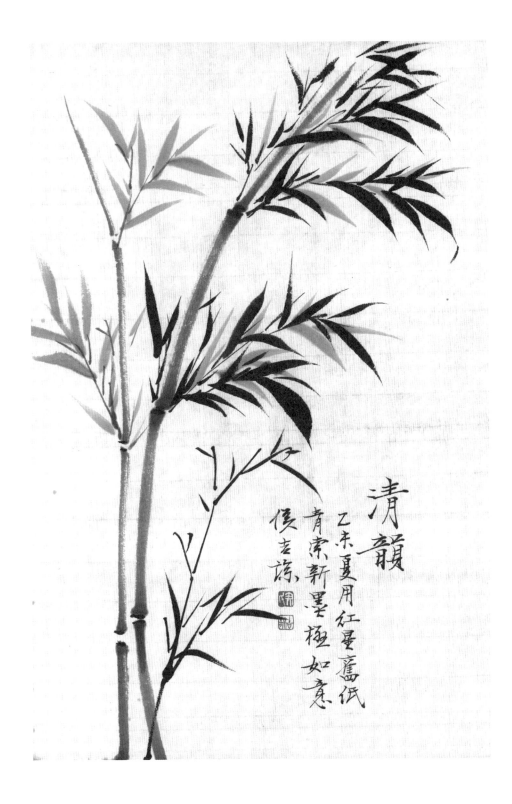

清韻

乙未夏用紅暈舊低
青索新墨極如意
侯吉諒

善書者必以文史厚其識以詩詞寄其情隨時遣興而後技進於道書造境界

書藝以技為本先求點畫精微結體平正險絕行氣抑揚頓挫並胸羅萬卷以致技進於道又須乘興而書方能得意時心手雙暢翰逸神飛丙申秋俟吉諒

〈詩人之眼〉

善書者，必以文史厚其識、以詩詞寄其情，隨時遣興，而後技進於道、書造境界。

款識／書藝以技為本，先求點畫精微，結體平正險絕，行氣抑揚頓挫，並胸羅萬卷，以致技進於道，又須乘興而書，方能得意時，心手雙暢翰逸神飛。

書韻茶香——書法與茶的對話

圖片提供：德力設計／許宏彰

茶與咖啡都是極受現代人喜歡的飲料，但寫字的人似乎更愛喝茶，愛喝茶的人，似乎也都對書法有興趣。

現代人常常讓我覺得奇怪而不解的是：畫畫的人不寫字，寫字的人不讀詩，喜歡詩的人不喜歡書畫，大家似乎都只在自己「專業範圍」內打轉。

然而，喜歡書法的人不懂繪畫、文學、詩詞、音樂等等，最讓人不能理解、無法想像。

書法作為文字的記錄工具，承載了整個中華文化的精髓，而這些文化的精神同時也成為書法最重要的內涵，如果寫字的人對繪畫、文學、詩詞、音樂沒有感覺，怎麼可能寫出有境界的字呢？

有時想想，幸好有茶。

至少喜歡書法的人都是喜歡茶的，而茶的種種講究，從茶葉本身、茶具、茶器到喝茶的環境，早已構成完整的美感系統，任何有心追求的人，都可以輕易在家裡營造出美好的喝茶氣氛，讓喝茶不只是喝茶，而是一種優雅的生活品味。

李彥志拍攝

我常常在想，喜歡寫字的人，應該對喝茶這件事有一定程度的講究才對，因為喝茶對中國人而言，往往也是一種生命境界的反映。無論佛道儒法，喝茶對他們來說，既是一種生活的享受，也是映照生命情調不可或缺的修行。

大學時在台中王建安老師那裡學書法，偶爾老師會寫作品給我看，寫作品之前，老師總是要慎重地泡好一杯新茶，整理一下服裝，端正一下姿勢，然後大口喝茶，然後才拿起毛筆，飽蘸墨汁，凝神斂思之後，才一鼓作氣的往宣紙上落筆……。

寫字非常耗費能量，功夫深淺不只表現在寫字好壞，也體現在寫字時間的持續力上，以我個人的經驗，寫字寫累了，喝茶比咖啡還能夠快速恢復體力。

咖啡當然也可以很精緻、很講究，並且也有一套很完整的咖啡文化，然而比較起來，喝茶似乎更容易讓人有清風明月、和風細雨的諸多想像，而那些想像都與書寫的情緒相關，甚至可以誘發許多寫字的情趣。

宋代詩人杜耒〈寒夜〉詩，最能說明這種情味：「寒夜客來茶當酒，竹爐湯沸火初紅；尋常一樣窗前月，纔有梅花便不同。」同樣的景色，有了不同的「觸媒」，就會引起不一樣的感受，茶在中國書畫的創作和

欣賞上，似乎都扮演了「觸媒」的角色。

王羲之〈題衛夫人筆陣圖後〉說：「夫欲書者，先乾研墨，凝神靜思，預想字形大小，偃仰平直振動，令筋脈相連，意在筆前，然後作字。」說的是寫字之前要先凝神靜思、過濾雜念，使心情安定平靜，同時先預設想要寫的字的字形、大小，筆畫的運行，務必做到寫字的時候能夠「筋脈相連、一氣呵成」。而在這樣的準備過程中，如果有一杯好茶，更能夠增加這種氣定神閒的氛圍。

寫字的時候，受到天氣、溫度的影響，每個季節最適合寫的字都不盡相同，寒冬酷冷，宜書秦篆漢隸，以白酒助興，則時間蒼茫之感，皆在筆端流動。盛暑高熱，何妨赤膊寫狂草，亦有一種酣暢的快意。暮春初溫，最宜泥金箋小字行書，抒發空氣中流動瀰漫的生機。初春乍暖還涼，寫字的心因而變化萬千。秋風悲涼，當用老紙書舊作，寫一種無可如何的感傷。

不同字體有不同字體的抒情效果，在不同季節，適合喝的茶也有很大差別。

春天的時候，我喜歡喝紅水烏龍，台灣特有的烏龍茶用傳統的炭焙工法，茶湯飽滿豐腴，有九分熟茶的溫厚，一分生茶的清香，喝這樣的茶，

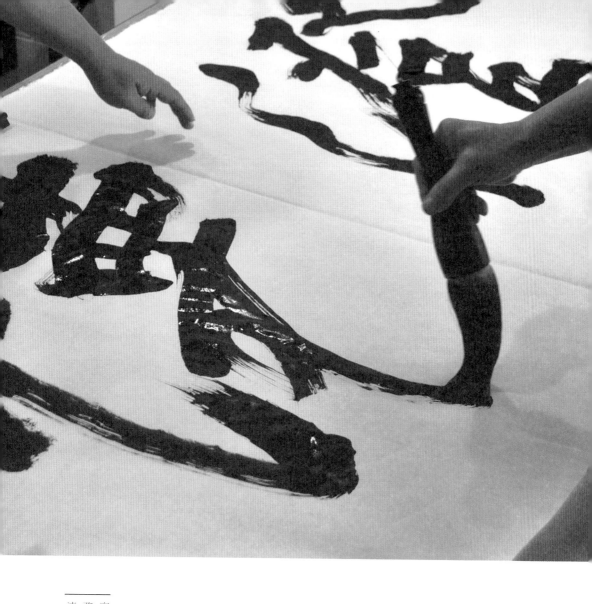

寫字之前要先凝神靜思、過濾雜念，務必做到寫字的時候能夠「筋脈相連、一氣呵成」。

慢火深焙烏龍
恰似凍頂霧濃一心二
葉雨前採霜未降露
水重湯色艷過酒濃香
飄蝴蝶迷蹤人間如何
閒日月飲太和悟
虛空　詞寫茶韻西江月
丙申侯吉諒

要寫好書法，終歸需要時間的沉澱，
這個過程就像老茶在漫長時間中的轉
化，開展出讓人驚豔的滋味。

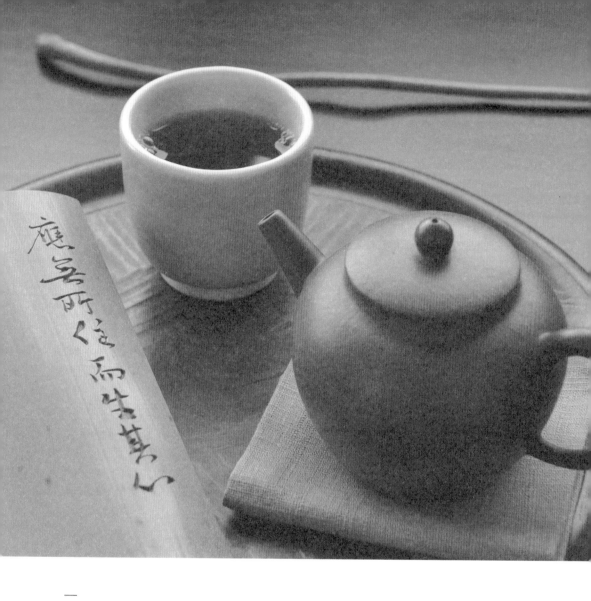

應無所住而生其心

李彥志拍攝

配合春天生機勃勃的微妙感覺，寫起點畫精微的小行書，最讓人能夠體會書法中精妙的奧義。

夏季炎熱，綠茶系的台灣文山包種或西湖龍井最能生津解渴、消除煩悶，對寫字的平心靜氣有很大的幫助，人的氣血在夏天比較暢旺，手的靈活度也高，所以夏天是練字的好季節，篆、隸、行、草、楷都比較容易掌握，尤其是需要穩定度高的楷書最適合夏天寫，寫楷書會讓人的心情安靜下來，配合綠茶的滋潤，常常讓人覺得身心都清涼。

這幾年，大陸做硯台的朋友經常寄來婺源生產的綠茶，婺源是大陸少數沒有工業污染的農村，在山野之間，仍然保存著許多明清時期的村落，山明水秀之間，多是茂密的樹林，朋友說婺源的茶完全是有機生產，每年產量也有限，大家都是自家生產自家飲用，以這樣的綠茶佐書，更讓人明朗潤澤，寫起字來，自然通透清爽。

寫草書需要熟悉的技巧、靈活而敏銳的心思，以及暢快淋漓的書寫感，寫草書最適合喝點小酒助興，但喝了酒難免心熱情盛，如果事先準備冷泡的台灣烏龍，寫字時飲用，很有提神醒腦的效果，大口大口暢飲，也相當符合寫草書的豪邁之感。

一年當中感覺最複雜的是秋天，有遠離夏天的清涼、收穫的喜悅，也

寒夜客來茶當酒竹爐湯
沸火初紅尋常一樣窗前
月纔有梅花便不同

丁酉春日後有冬意因書
侯吉諒

秋日書懷　好事近

炎熱轉微涼

初覺秋氣輕揚

艷陽依舊高照

看萬物明亮

盛暑筆墨感覺在
增幾分清雅
有問如何書懷
樂音詩酒茶

丙申八月候吉諒

有寒冬即將來臨的蕭瑟。每年秋天寫的字常常充滿各式各樣的變化，比較難於規畫和安排，以中醫的角度來說，秋天是適合「收」的季節，因此喝的茶要以熟茶為主，紅茶、鐵觀音、普洱都很適合秋天寫字時飲用，特別能夠沉澱心情。我習慣在秋天的時候整理一年的詩作，慢慢修改、抄寫，回顧一年來的創作心境，這個時候喝點熟茶，最為愜意。

到了冬天，最適合寫的字是隸書，最適合喝的茶，當然是老茶。

要寫好書法，當然有一定的竅門，例如良好的習慣、正確的態度以及持久的練習等等，都是學好書法的必要條件，但真正要把字寫好，不管多麼努力，有多大的天分，終歸需要時間的沉澱。

這個沉澱的過程正如釀

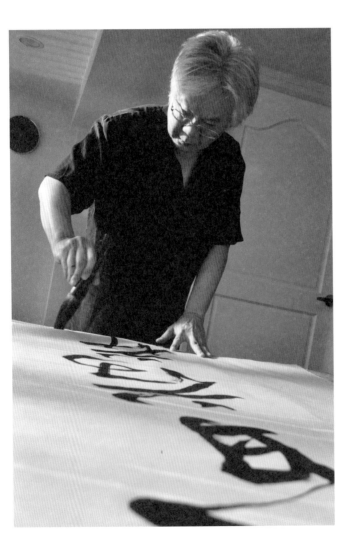

酒，也如同老茶，經過一定時間的沉潛、醞釀、轉化，而後慢慢形成特殊的風味。

冬天是萬物蟄伏的時期，但也同時醞釀著生機的勃發，就好像老茶在漫長時間中的轉化，開展出讓人驚豔的滋味。冬天寫隸書也最容易讓人感受這種奇妙的時間感。

現代人熟悉的是唐朝楷書的字形，隸書的「高古」風格，特別能讓人感受時間的蒼茫，未定型的筆法與字體結構，正如當時的華夏文明，充滿樸拙的大氣與曠達，也讓人在書寫隸書的過程中，特別能夠「看破」世俗名利的牽絆，正是所謂勝敗皆空、興亡俱寂，人世間的繁華與寂寞原來都是一樣的鏡中之花、水中之月，可以讚嘆、賞玩、忘情，但卻不必執著。這樣感懷，在冬天的時候最容易興起，一杯老茶、一本法帖，俱是時間漫長的印記，而當濃濃的墨色在紙上寫出蒼勁而古老的字體時，確實會有一種時間的消逝在手上、心中與意念之外流動，同時也會有一種新的生機在時間的流動中悄悄生發，如滾燙的熱水沖入茶壺時，老茶猛然爆發的濃香，春天一般再度降臨人間。

【輯二】用筆如劍

用筆如劍

筆是文人之劍，而文人亦用筆如劍。點如刺，劍出如高山墜石，有力透紙背的能量；橫如千里陣雲，使劍當以太極推手之勢，要力道綿延不絕，推展之際如陣雲堆疊；直豎如劈嗎？不對，劈是刀法，書法中的豎，永字八法中說是如「萬歲枯藤」，要有一種非常蒼勁的力量，那麼就應該如藤生深谷，積蓄歲月的菁華，在紙張細密的纖維中緩慢推進，這樣的力量，當然要入木三分。

書興

用筆如劍欲含情點畫精

微蟬翼輕書興忽來即縱

千重墨橫掃無人境

丙申八月自書詩俟吉涼

古書上總說，寫字的功力到了深處要能入木三分，那是什麼境界呢？

毛筆這麼軟，木頭那麼硬，寫字可以寫到入木，想必是因為用筆如刀吧？其實不然，古人用竹、木片寫字，隨隨便便出手，墨色都可以停留在木竹片上，過了兩千年墨色依然如昨日般清晰，不可能每個古人都是飛花摘葉就能變成暗器傷人的武功高手。

還是因為文人用筆如劍，筆鋒最尖銳的那一點，就是力道集中的地方，毛筆雖然是軟的，然而萬毫齊力的結果，一根毫毛可以帶出來的力量，即是所有筆毛一起發揮的力道，滴水穿石，軟毫寫字因此可以入木三分。

古人用筆講究中鋒，其實是古今同理，因為中鋒是毛筆物理學上力量最強大的位置，鋒，不也是劍之最利的地方嗎？

劍之最利，盡在中鋒，毛筆亦然，所以用筆的大道，即在如何使之中鋒。

柳公權的「心正則筆正」流芳千年，本來只是簡單說明寫字要謹慎、鄭重，被望文生義的儒家過度解釋的結果，就變成人品與書格的問題，甚至成為一種寫字的規矩，老師每每要求學生寫字的時候毛筆要對著鼻頭，因為這樣是眼觀鼻、鼻觀心，這就已經過頭得離譜了。

如果每次寫字都要眼觀鼻、鼻觀心，那麼用什麼觀筆呢？不看毛筆、

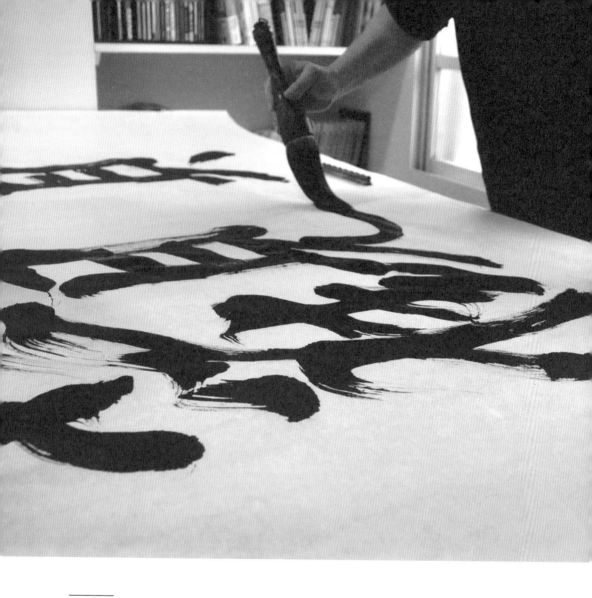

寫字大部分的時候是「筆正不中鋒」的，因為筆毛是軟的，不可能在運筆的過程中永遠保持「端正」的樣子。

不看毛筆在紙上的運動軌跡，又如何可能寫字呢？

寫字的人大都知道，寫字大部分的時候其實是「筆正不中鋒」的，因為筆毛是軟的，不可能在運筆的過程中永遠保持「端正」的樣子，如果規定要把毛筆拿得很正才能寫字，即使王羲之、歐陽詢再世，大概也要擲筆一嘆。

寫字是一種物理運動。物，就是毛筆、墨、紙張；理，就是如何用毛筆把墨寫到紙上，呈現出書法的樣子。

道理很簡單，但做起來很困難。首先是拿筆的方法要有力，而又要靈活。有力，是指頭要緊緊扣住毛筆，但不能死扣，那緊緊之中還要有伸縮、轉動的空間。這和用劍的道理是一樣的。導演李安拍的《臥虎藏龍》中，周潤發演的李慕白用劍常常是有彈性的，對招之際絕非左劈右砍，而是巧力「點」在對手的兵刃上，無論長槍、短匕、大刀、小針，一律點而彈之。

毛筆的使用也是如此，毛筆的點、畫，都不是一筆壓到底、力量使盡，除了「懸針」之外，書法的任何筆法，都是要「無往不復」、「無垂不縮」，力道都是不斷連綿用去而又不斷再生，其中的訣竅，就是彈。黃山谷的書法據說是從長篙撐舟的動作而來。古人撐舟，用一枝長竹竿插入水中，

花氣薰人欲破禪　心情其實過中年　春來詩思何所似　八節灘頭上水船

黃庭堅詩寫畢年故筆意仍多跌宕

丙申九月侯吉諒

前後彈動，利用彈的反作用力推動舟船前進。黃山谷的長筆畫中不管撇、橫、豎、捺，都可以看到這種一波三折的筆法。

一波，是指一個筆畫，三折，是在一個筆畫中有三次的跌宕。許多書法家也用這樣的筆法寫字，臺靜農寫〈石門頌〉，把跌宕的筆法用到極致，有時一個筆畫竟然可以跌宕五六次。

筆法中的這種跌宕，靠的是筆的腰力在運動，而不是筆桿帶動筆鋒在搖動，後者是許多「外狀其形、內迷其理」的書寫者常常犯的錯誤，其中的差別，就在力道的不斷再生。

劍法亦然。湖北江陵望山的戰國墓中發現一柄青銅劍，這把長五十五點六公分、寬五公分的劍，浮現精美的流線形，劍身的黑色菱形花紋像星光一樣閃耀，劍格以綠松石和藍琉璃鑲嵌出雲紋和獸面紋，劍柄處刻著八個鳥篆體銘文「越王勾踐自作用劍」。

「越王勾踐自作用劍」雖在地下沉埋超過兩千多年，出土時卻絕無銹蝕，寒光熠熠。

科學家發現劍的中脊和兩刃是用兩種不同成分的青銅鑄接而成，劍刃堅硬而鋒利，劍心卻有很強的韌性。

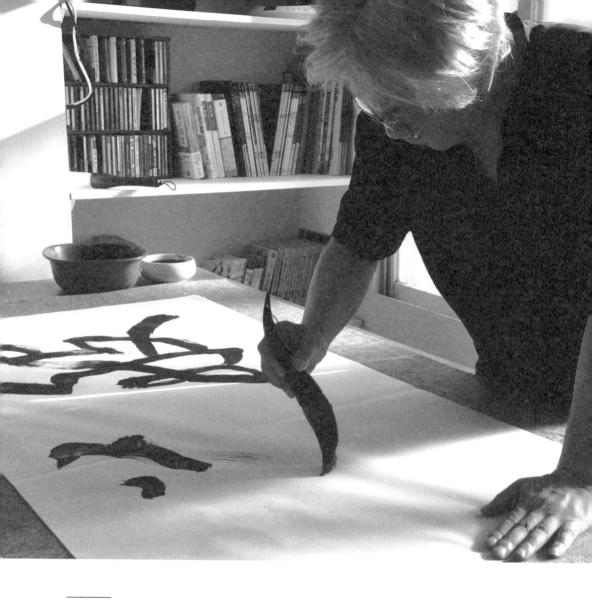

筆法中的這種跌宕，靠的是筆的腰力在運動，而不是筆桿帶動筆鋒在搖動。

為什麼劍心要有很強的韌性？關鍵就在於增加劍的彈性，用劍的時候才不會容易折斷。

秦俑坑中也出土許多青銅劍，這些青銅劍的韌性異常驚人。有一口劍，被一具一百五十公斤重的陶俑壓彎了，曲折度超過四十五度。當陶俑被移開的一霎時，奇觀發生了，青銅劍反彈平直，天然還原。

用毛筆寫字，如同紙上太極，要時時「聽勁」。

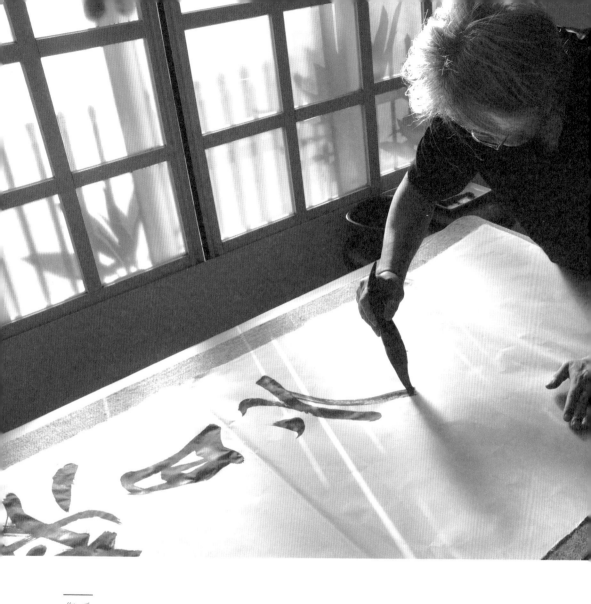

毛筆的彈，是一種非常細膩的微動作，外觀可以完全看不出來。

毛筆是軟的，要使筆毛在筆畫運行中不斷反彈平直，便成為書法的絕頂技法。而其祕訣，就在彈，使筆畫運行中力道不斷再生。

但毛筆的彈，是一種非常細膩的微動作，外觀可以完全看不出來。有的人寫字不斷抖動毛筆，「做」出筆畫很明顯的上下起伏或左右擺動，但卻軟弱無力，其中關鍵就在毛筆力道的使用，除了外觀上可以察覺的下壓，還有不能目驗的內力運行。

內力運行很容易被誤解，最多的附會是武功中的氣功、內力。書法的內力，只是指毛筆的力道集中在被眾多筆毛包覆的中鋒運行，力道並不外顯，也難以目測，只能憑著手的運動感受。

太極拳中兩人推手的時候，用的是「聽勁」的功夫。「聽勁」兩字甚微妙，聽，感受的是無法目視手感的空氣震動，勁，同樣是是無法目視手感的、隱藏在內的力量表現，用毛筆寫字，如同紙上太極，要時時「聽勁」，筆尖在紙上運動產生的磨擦、下壓、運行的各種力道會回傳手中，寫字靠的就是時時對毛筆運動的「聽勁」，並用適當的方法出力運行，使毛筆寫出書寫者要表現出的筆畫。

書法的「聽勁」，聽的不只是毛筆與紙張接觸的力量反應，高明的寫者，聽的還包括對文字內容、書寫情緒、一時感受的多種內在變化，而以或

者雄健、或者婉約、或者
豪邁、或者細膩的筆法，
表現出一時而書的感興。

金庸的武俠小說中，《笑
傲江湖》對劍術的著墨最
多，各大門派的劍式也表
現出博大、高古、華麗、
仙氣等等不同的風格，令
狐沖在杭州梅莊與四大高
手比劍，酷愛書法的禿筆
翁把書法招式化入劍法，
但不管《裴將軍詩》、《八
濛山銘》還是《懷素自敘

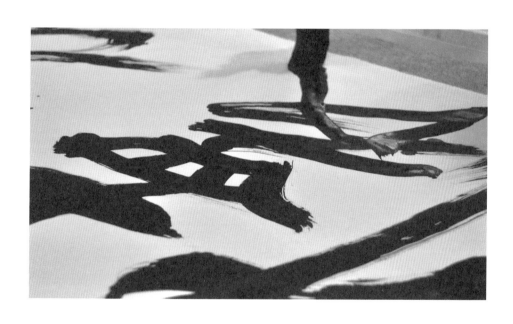

寫字的人不妨讀點武俠，除了用筆
如劍的道理，更可增加書法的俠骨
英氣。

帖》，每一招都只能使出半招就被令狐沖點破——

（禿筆翁）心中鬱怒越積越甚，突然大叫：「不打了，不打了！」向後縱開，提起丹青生那桶酒來，在石几上倒了一灘，大筆往酒中一蘸，便在白牆上寫了起來，寫的正是那首《裴將軍詩》。二十三個字筆筆精神飽滿，尤其那個「如」字直猶破壁飛去。他寫完之後，才鬆了口氣，哈哈大笑，側頭欣賞壁上殷紅如血的大字，說道：「好極！我生平書法，以這幅字最佳。」

以劍作筆、以書以劍，最後合而為一，不會寫字也不會武功的金庸不愧是一代文豪，把書劍相通的境界寫得曲妙自然，寫字的人不妨讀點武俠，除了用筆如劍的道理，更可增加書法的俠骨英氣。

大巧若拙

武俠小說上常常說，劍術練到最高境界，就是手中無劍。寫書法也是這樣嗎？

高手對決，卻手中無劍，那要如何過招？手中無筆，怎麼寫書法？

武俠小說總是這樣寫：手中無劍、但劍在心中。所以，過招的時候，就是用彼此心中、眼中的「殺氣」互較高下。

古人常常說，寫字之前要屏除雜念、凝神靜心，安坐調息，並在心中預想要寫的字的點畫、結構、神情、行氣等等，直到胸有成「字」之後，這才動筆、蘸墨寫字。如果把紙張假想成對手，在心中預想寫字，確實很像武俠小說描繪的高手對決。

張藝謀導演的《英雄》，李連杰和甄子丹在涼亭棋局前的對決是經典之作。兩人凝神靜默，先是沉默對望，然後又是長期間的沉默對望，之後兩人甚至都把眼睛閉上，無言的清風微雨中，一場驚天動地的對決卻已經在彼此心中展開。

武俠小說或電影多的是誇張的描繪，但李連杰和甄子丹在《英雄》中的交手，卻有幾分寫實。

毛筆的書寫看似緩慢，其實非常快速，即使是篆隸楷這樣舒緩的字體，下筆入紙的剎那，筆紙墨三者的變化非常迅疾繁複，筆中的力道變化、筆勢運用，紙與墨的作用、成形、微觀中的剎那即是永恆。行草這種誰都看得出來的快速書寫，那更是激如電流、駭如驚雷。

寫字要胸有成竹，不但每一個字，甚至一筆一畫都要熟練到不假思索，揮之即是。

許多講書法欣賞的書，在分析書法的結構時總是可以從一筆一畫的安排，說到整個字為什麼這樣寫那樣寫。其實書寫的當下是沒有思考的，只有電光石火的靈感觸發，筆畫隨機而起，也隨機而過，起過之間，就是永遠的墨跡。用筆如劍，對決的當下沒有思考遲疑的餘地，每一個瞬間都是生死關頭。

所以練字有三個層次，要有腦的領悟，要有心的感受，要有手的直接反應，缺一不可，在不同的階段，各有不同的側重，書寫道理的領悟到了一定程度必須化為心情感受，而心情感受到了相當的高度，也只有瞬間的自然反應可以表達。《書譜》上說「夫勁速者，超逸之機」，寫字太慢，就是「遲」，「專溺於遲，終爽絕倫之妙」。寫字太慢，筆畫無法運行流暢，力道便不能施展，這樣寫出來的字，總是僵硬。僵硬的字，

淨念

不染其心是
為淨念 乙未
後吉祥

死氣沉沉。

看書法要看整體的「氣」，但書法中的氣是什麼？如何表現？如何觀賞？如何評價？則是向來各說各話，沒有清楚的定義和範圍。

作為一種寫字技術，書法並不難懂，但作為一種藝術，書法卻很深奧。因為書法是一種具象的抽象藝術，就像氣，氣是真實存在的，但卻也是抽象的，看不到、摸不著、無聲無色，但又可以感受到它的存在。

氣最粗淺的形容，當然可以說是毛筆在紙上運行的軌跡，運行的速度快、有流動感，「氣」就自然暢快。當然這樣的解釋一定不完整，否則拿支筆在紙上隨便亂畫，只要不停揮舞，也可以是氣息通暢了。書法當然沒有這麼簡單淺薄。

那麼書法的氣是什麼？如果嘗試定義，也許氣可以說是書法的韻味、風格、節奏的綜合表現。

寫字是要流暢，但也同時要有優美的筆畫、特殊的風格，那就不只是簡單的快速而已，而是要有輕重緩急的節奏、流暢的優雅、凝結的端莊、瀟灑的姿態，以及很難說的氣質、氣韻和氣息。

專精

技藝宜先專精
而後廣博 乙未年
侯吉諒

把任何兩件書法放在一起比
較，可以很明顯感受彼此之間的
氣很不一樣，名家高手寫的字，
必然氣息流暢、生動自然而神采
飛揚，生手或俗手寫的字，必然
氣息不流暢、不生動、不自然，
而且氣質不佳。

我筆寫我心，書者，心畫也。
古人很早就發現，書法可以透露
出一個人的性格、性情和靈性。

同樣是書法大師，蘇東坡的字
就是有一種自然瀟灑的味道，像
他的詩和賦，總是流露著曠達的
胸襟與隨遇而安的心境，蘇東坡
的字沒有閃耀在外的優美字形，
相對來說寫字的技術似乎也沒有
像米芾那麼繁複，米芾的字是要
讓人一眼就可以看得出來他寫字

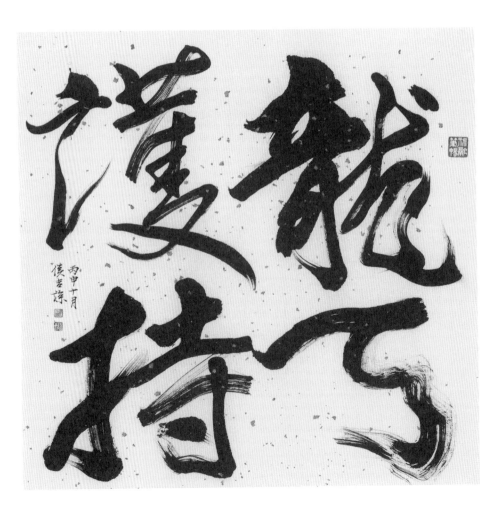

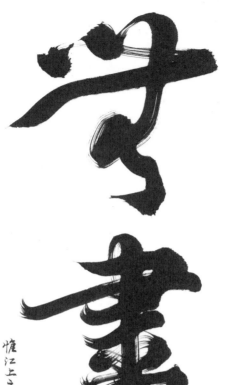

無盡藏

惟江上之清風與山間之明月耳得之而為聲目遇之而成色取之無盡用之不竭是造物者之無盡藏也 東坡赤壁賦句癸巳暮春侯吉諒

元豐六年十
月十二夜解衣
欲睡月色入
戶欣然起行
念無与樂者
遂至承天寺
尋張懷民懷
民亦未寢相
與步於中庭

很厲害，蘇東坡則讓人覺得就像老朋友一樣，只是透過文字在和你娓娓而談。

一般人常常說不懂如何欣賞蘇東坡的字，的確，蘇東坡用筆比較重，沒有趙孟頫的優雅、貴氣，也沒有黃山谷的豪邁、跌宕。但其實蘇東坡的字極難學，因為他是大巧若拙。

金庸的武俠小說中，《笑傲江湖》對劍術的著墨最多，但寫練劍最精采的是《神鵰俠侶》中的楊過。

明水中藻荇交橫蓋竹柏影也何夜無月何處無竹柏但少閒人如吾兩人耳

東坡記承天寺夜遊，文短而意長，不經意間自然流露曠達胸襟，而眼界自不高明於是記事之作乃成傳世名文，書此篇必得興至筆墨才見其妙。辛巳仲夏侯吉諒

一 侯吉諒書《記承天寺夜遊》

楊過斷臂後在神鵰的督導下，先後在瀑布下、雪地上練劍，在瀑布下，要練到沖涮而下的水不會打濕衣服，雪地上練劍，則要練到可以控制雪花的飄舞。但這還只是基本功夫，如同學會了行草的筆法，還不能算是進入書法的堂奧。

通靈的神鵰把楊過帶到東南海邊，大翅一揮，把楊過打到海裡，不會游泳的楊過只得氣沉丹

田，穩住身形，手持玄鐵重劍，在四面八方奔湧衝擊的海浪中與驚濤對抗。直到力氣用盡，才躍上岸邊，沒想到神鵰又是大翅一揮，楊過只有回到海中再練，如是三回合，精疲力盡的楊過舉手一揮，神鵰竟然要避其劍勢。

楊過從此在海浪中練劍，練到劍中有隱隱潮聲，後來潮聲愈來愈大，而後又慢慢縮小，復又再漸漸變響，如此反覆七次，直到劍中的潮聲可以隨心而出、任意而沒，至此，楊過的劍術終於大成。

寫字的過程也差不多如此，快慢都是階段性的練習，力道大小、轉折翻騰，實虛變化，起初都是瀑布下的功力、雪地上的招式。要寫到慢慢自在，隨意起落，不被規矩限制，但卻無不合乎方圓的至理，這才算了解了書法的祕奧。

常常有人形容書法名家寫字「大巧若拙，大樸不雕」，意謂著書法家寫字已經到了天然樸拙的境界，好像「大巧若拙，大樸不雕」就是書法的最高境界。

書法是一種書寫技術的表現，技術不到就不可能表現出藝術性，如果真要引用「大巧若拙，大樸不雕」來形容書法，那麼，「大巧若拙」是可能的，「大樸不雕」則至少是太誇張了。

莫聲何妨吟嘯且徐行

馬誰怕一蓑煙雨任平

吹酒醒料峭冷山頭斜照

向來蕭瑟雲歸去

也晴

蘇軾定風波

乙未秋日於詩硯齋候吉諒

歷史上所有的書法家莫不各有高明的技術，而後才能形成自己特有的風格，弘一大師的書法，大概是「大巧若拙」的極致了。

書法表現的是筆畫的形狀與力道、結構的穩定與變化，以及無時無刻不存在的各式各樣的筆法，以表現出各種風格姿態的書寫結果，弘一大師的字完全屏絕任何華麗的技法、結構，他的字就是只有簡樸素淨。

弘一大師的字因此就沒有技法了嗎？當然不是，他的字只是把所有的流露在外形上的技法全部內斂回收，不要有稜角、不要有變化、不要有任何情緒的起伏。而這樣的技法，卻是難中之難。就像楊過的無鋒重劍，無招無式，卻無劍不破。

練字就像練劍，學會基本的功夫之後，總是想達到一種或者雄壯豪邁、或者輕靈優雅的境界。

就像《書譜》上說的：

至如初學分布，但求平正；既知平正，務追險絕；既能險絕，復歸平正。初謂未及，中則過之，後乃通會。通會之際，人書俱老。

「人書俱老」是書法極高境界的形容，很難理解，或許大巧若拙可以解釋一二。

行神如空

乙未四月 侯吉諒

空則無
空則虛
詩句生

一念淨信

乙未四月後吉旋

墨守成規

今人用墨，多見奇巧，此乃受王鐸（王覺斯）影響所致。

王鐸是明朝末代禮部尚書，以書法知名，據說他每到之處求字的人絡繹不絕，上朝時連宮女宦官都要大排長龍跟他求字；可惜的是，清兵打到南京時，王鐸是那個率領百官在南京城外迎接清兵投降的人，這個行為讓他的人品受到很大質疑，這個行為讓他的人品受到很大質疑，以後他雖然在清朝仍高居顯要，但背叛故主的惡名讓他非常鬱鬱寡歡。儘管如此，入清之後他的書名依舊不減，跟他求字的人仍然很多，所以，一來是為了寫字的效率、二來是心中的鬱壘之氣難解，所以寫字的時候就幾乎成為情緒發洩

至知不謀
莊子句也
丙申十月
僕書燥

最好的方法。

如果不從「君死臣亡」這種觀念出發，政權更迭的時候想辦法保命也是人之常情，事實上，能夠以國家社稷為念的人其實不那麼多。北宋時金國入侵和晚明清兵侵襲有驚人類似的情節，都是國家（皇帝）為了籌集國家爭所需的費用而焦頭爛額，但那些家裡儲存大量金銀財寶的大臣們卻一個個冷漠以對，即使戰敗後，面對兵臨城下的敵人所提出來為數不多的賠款，高官富人們依然不願意拿出自己的財產，結果，是得不到滿意財富的金人、清兵因此決定洗劫京城，最後導致國家滅亡。明崇禎皇帝死前留下的遺書中有「逆賊直逼京師，然皆諸臣之誤朕也」的句子，雖然言過其實，但也有幾分事實。

王鐸以禮部尚書的身分率領南京官員向清軍投降，說起來還有一定的擔當，他豈不知投降已是招人口實，率領官員投降更是不妥，但此事總得要有人做才能安定局勢、避免過多的殺戮，以此觀之，王鐸可以說是極有魄力，至少比那些說一套做一套的人磊落得多。

在政權建立之初，清廷以安定民心、恢復政事為要，種種繁雜的事務仍需要眾多明朝的官員承擔，所以還是有很多明朝的官員繼續在清朝當官，這些人的言行也沒有受到太多責備，即使死命抵抗滿清政權的一些

安時處順

周易以時論事最見精義知時隨時無不吉 丙申十月侯吉諒

名流，如：傅山、黃宗羲等人，也只能堅持自己做一個遺民，並不反對他們的子孫為清廷服務。

因而可以理解的是，在清初的官場交流中，仍然延續著以前的人事與習慣，很少有人以「二臣」鄙視王鐸，他的書法還是大受歡迎，求字的人還是很多。因為求字的人多，為了增加效率，王鐸通常用長鋒羊毫，飽蘸墨汁後放筆直寫，數字不斷、一氣呵成；故其墨從濃、濕、暈、正常、乾、燥、焦順序而變，反覆蘸墨、寫字，墨韻便形成繁複的變化，此法較之以前的書法家，墨的變化豐富許多，此其可貴之處。

王鐸書技嫻熟，可以控制不同墨量的用筆方法，一般人技術不夠，模仿王鐸的寫法常常是粗看豪放細觀慘不忍睹。事實上，王鐸這種寫法出現之後，二三百年來並未形成風氣，主要原因，還是在書寫技術與情感抒發之間不容易取得平衡，一旦控制毛筆和書寫情緒的能力不夠，缺乏節制的、甚至是含蓄的情感表現，很容易就失控，使書法變成情緒暴走的線條。

書法當然也有過非常張揚的表現時期，最有名的書法家和風格，莫過於唐代張旭、懷素的狂草，他們的書法，如狂風如暴雨、如閃電如激流，寫字的速度非常快、力道變化萬千，這樣寫字，書法家必然身心都處於

老子句
丙申秋侯吉諒

一種亢奮的情緒之中，李白的詩說：「吾師醉後倚繩床，須臾掃盡數千張。飄風驟雨驚颯颯，落花飛雪何茫茫！起來向壁一行數字大如斗。怳怳如聞神鬼驚，時時只見龍蛇走。左盤右蹙如驚電，狀同楚漢相攻戰。」傳神再現了懷素草書的現場感。

現代人很少寫草書，頂多練習幾種字帖，甚至幾件作品的章法，就依樣畫葫蘆，頗能搏得一般觀眾的驚嘆，但和經典作品比較，當然是雲泥之別。

草書在所有書法字體中最需要嫻熟技能，篆隸楷都慢筆書寫，碰到不熟的筆法、結構可以從容修正，草書的筆法如電光石火，瞬間就要完成，稍微遲疑就不可能寫好。

草書本來是為了速寫發明的寫字方法，所以草書的原意就是草草書寫的意思，潦草、簡單、快速，反正是只要快速書寫、自己認得就行，但草書後來成為通用的字體，為了彼此都讀得出書寫內容，草書的結構於是有了一定的規範，一點一畫都必須符合規定，這樣才可以避免誤讀，草書結構因而有極其嚴格的要求，沒有經過一定的訓練，不但寫不了草書，連閱讀都有困難。

孫過庭《書譜》說：「真以點畫為形質，使轉為情性；草以點畫為情性，

以天為
則道法
自然
丙申十月
侯吉諒

使轉為形質。草乖使轉，不能成字；真虧點畫，猶可記文。」特別強調了「草乖使轉，不能成字」的這個特性，所以寫草書的技術要求非常高，一點一畫都有嚴格的規定和要求，點錯地方、彎錯角度，就變成另外一個字或是錯字了。

開創明末草書新潮流的傅山、王鐸，都是草書極其精熟的大家，王鐸自言一日臨帖一日自運，《淳化閣帖》中王羲之的草書他都爛熟無比，而傅山寫的《十七帖》則精緻逼真，沒有這樣紮實的功力，他們那種極為率意的行草不可能控制得了，尤其他們喜歡用長鋒羊毫，毛筆的控制更是不容易，書寫的時候要特別留意筆鋒的收束，一不小心就很容易寫得「奇怪生焉」。

清朝初期之後的書法潮流，因為各種原因轉向高古的篆隸發展，一般的書法家不再用力於筆法流暢精熟的行草，所以傅山、王鐸的書法也就無法成為時代的潮流。

傅山、王鐸的書法風格沒有成為清朝的時代潮流，還有一個至今尚未有人提出的原因：當時致力書法藝術的人，大都是學問深厚的讀書人，大家對書法有一定最基本的認識，也就是說，什麼是書法（寫字）的基本規則，什麼是書法好壞的基本標準，都有一個心照不宣的準則，一般

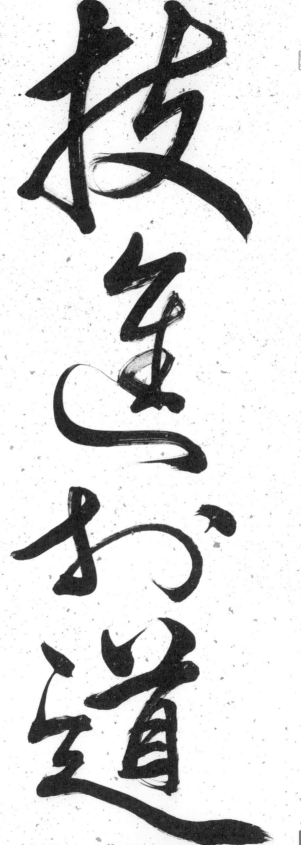

書法以技為之拯需載以內涵此亦萬技之不二法門也　侯吉諒

人寫字，以及對字好壞的判斷，不會離開這個標準太遠。

受到日本書道風格、以及所謂現代書藝的影響，大陸近幾十年來流行過一陣一陣的「創意書法」，台灣這十多年來也頗有一些人跟進，這些書法以現代、創意和前衛為名，發展出許多怪異甚至可怕的書寫風格，正如許多所謂的現代藝術，形式怪異、名相奇特，其實並沒有什麼真正的內涵。

其中以王鐸那種墨韻變化繁複為基礎的作品也時有所見，但缺乏書寫的功力，墨韻的表現也沒有邏輯可言，只是很隨性的濃淡、乾濕對照、重疊，甚至狂塗亂抹，以致文不能讀、字不可識，這樣怪異荒唐的東西，甚至不能稱之為書法。

受到當代藝術的影響，人們談到藝術總是強調創意，但創意並不一定是好，創意也有可能只是一種對傳統故意的悖離，而並非具有真正的創意價值。一九八〇年代開始，中國大陸經過三次現代書法的大規模運動，從創意書法、民間書法到流行書風，都有數量龐大的書法家、理論家參與，除了引起不少爭論，並未產生什麼重要作品，也沒有什麼特別的影響，反倒是對傳統書法的臨摹、闡釋，不斷出現新的高峰，學習書法的風氣更隨著經濟的起飛而蓬勃起來。

鳳舞

書之至美必美龍飛鳳舞形神皆妙也 丙申秋候吉諒

文創不會是加上創意兩字的文化商品就比較值錢，書法也不是加上創意兩字就真的比較厲害，寫書法還是要有寫書法的根本道理，有了基礎以後再追求創意，應該還是比較實在。

慢筆寫經

數年前，有一位方外的朋友來請我寫〈心經〉，我請他喝茶聊天，並問：「〈心經〉對你們來說，應該是已經倒背如流了，何必還要有書面的文字呢？」

這位法師說，「出家修行雖然很安靜、平和，但有時難免也會覺得心境枯澀，因此需要藝術來滋潤心靈。書法很美，寫的又是佛經，對我來說，是最好的選擇。」

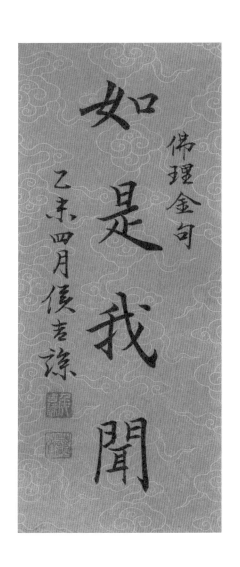

佛理金句

如是我聞

乙未四月侯吉諒

一切有為法，如夢幻泡影，如露

從古到今，書法似乎一直受到宗教界人士的特別鍾愛，懷素、高閑上人等高僧，都是有名的書法家，尤其懷素，以狂草風格和張旭齊名，名垂千古。而書法家也都喜歡寫經，王羲之、趙孟頫、文徵明，這些書法大家們都寫過道家的經典，蘇東坡、黃山谷、趙孟頫、董其昌都寫過佛家經典。

近代弘一法師，出家前在文學、翻譯、音樂、作詞作曲、戲劇各方面都令人驚才絕豔，是民國初年人才輩出的時代極為閃亮的文藝全才，出家之後的弘一大師盡棄所有，唯有書法成為他一

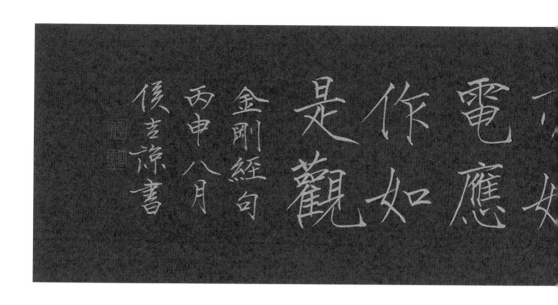

作如是觀 金剛經句 丙申八月 侯吉諒書

輩子用功不懈的藝術。

在台灣，星雲法師、聖嚴法師、悟空法師都喜歡寫字，他們的書法也都受到信眾的追求珍藏，書法，為什麼對這些高僧大德們來說這麼重要呢？

書法是文化的載體，雖然說文字內容才是文化的本體，但同樣的內容，用書法和印刷承載，閱讀的感覺是截然不同的。

印刷可以很精美、華麗、典雅，但都不及書法耐看，就算字寫得不熟練、不漂亮，手寫還是比印刷耐看。就算是印刷品，印書法的經典，

樂毅論　　　夏侯泰初

世人多以樂毅不時拔莒即墨為劣是以

叙而論之

夫求古賢之意宜以大者遠者先之必迂

迴而難通然後已焉可也今樂氏之趣或

者其未盡乎而多劣之是使前賢失指

於將來不亦惜哉觀樂生遺燕惠王書其

殆庶乎機合乎道以終始者與其喻昭

王曰伊尹放大甲而不疑大甲受放而不怨
是存大業於至公而以天下為心者也夫欲
極道之量務以天下為心者必致其主於
盛隆合其趣於先王苟君臣同符斯大業
定矣于斯時也樂生之志千載一遇也
貞觀十三年太宗命貟弘文館馮承素摹寫
樂毅論分賜六人至開元時真本不存而刻摹
日廣石筝館藏本近黃庭經丙申冬侯吉諒

也比印刷體的字耐看得多。

敦煌出土了很多「寫經本」，字沒有寫得很好，大概都是隋唐五代時期，「寫經生」寫的佛經。「寫經生」是靠抄寫佛經為生的，論件計酬，當然不會寫得太慢，他們也不是什麼書法家，就是一般識字能寫而已，但儘管如此，那樣的手寫經典，還是非常有味道，因為有「人的感覺」在那些字裡面。

現代雖然電腦普及，人們仍然喜歡寫字，尤其是寫漂亮的字。主要原因，應該是寫字的感覺和電腦打字完全不一樣，打字的動作很機械性，而手寫一筆一畫都是心情。古人說：「書者，心畫」，意思就是手寫文字可以傳達內心的狀態，書法更可以表現出一個人的性格、修養。

寫字是用手寫心中所想的意思，手寫的文字當然就表現了寫者心境與情緒，心情愉快的時候，寫的字就會神采飛揚，如王羲之寫的〈蘭亭序〉，心境沉鬱，寫的字就蒼茫灰惡，如顏真卿的〈祭侄文稿〉，唐朝孫過庭的《書譜》上說王羲之的書法：「寫《樂毅》則情多怫鬱；書《畫贊》則意涉瑰奇；《黃庭經》則怡懌虛無；《太史箴》又縱橫爭折；暨乎蘭亭興集，思逸神超，私門誡誓，情拘志慘。所謂涉樂方笑，言哀已嘆。」就是推崇王羲之書法流露的情感，和他所寫的內容息息相關。

無妄真憂

乙未春日侯吉諒

書法既然可以承載智慧、表達情感，寫字的時候就應該要有可以安置身心的環境。

曾經有一位作家說，給我一張紙、一支筆，我就可以寫出美麗的作品。寫字也應該如此。

佛家說坐禪、道家講打坐，都是安定身心的法門，由禪悟空、從坐入虛，而後智慧生焉。但坐禪與打坐都是極深奧的事，因為人不容易專心，不專心就是有雜念，所以才需要念佛、持咒、觀鼻、觀心這些步驟來進入禪、坐的忘我境界。

這其實正是學習書法可以修心養性的原理。真正專心練過書法的人，都一定會有忘我的體會，一切的色聲香味都虛之無之，眼耳鼻舌皆不聞，眼前只有毛筆的運動，柔軟的紙張上留下烏黑飽滿的墨跡，空白無字的紙張像天地玄黃像宇宙洪荒，而毛筆接觸紙面的瞬間，就是無中生有，天地從此有了寒來暑往，但專心寫字的人對這一切的生發變化都只是順勢而為、應運而生，因為寫字的當下往往沒有「我」的意識。

寫字的當下沒有我的意識，但一個人的生命、修養、喜怒、哀樂，都透過筆墨、轉化為字跡，在紙上靜止的流動。

寫經尤其需要這樣沉澱、安靜的心情。人們常常說寫書法可以修身養性，確實如此，也可以反過來說，要先修身養性，才能把書法寫好。

寫經需要安靜、清爽的環境，至少一張乾淨的桌子是要有的，除了紙筆之外，還要有臨摹的經典。寫字最忌無意識的書寫，或是沒有標準的隨便亂寫。

有喜歡的作品可以臨摹，可以避免壞習慣的不斷重複，因此不管是不是練字，寫經要時時仔細閱讀臨摹的作品，要一筆一畫的閱讀，仔細分辨筆畫的輕重、大小、長短、方向，細細體會其中書寫的技法，一個字的結構如何安排，為什麼會覺得好看、漂亮，原因在哪裡，仔細分析，仔細閱讀，而後字的字形、字義就會更清晰的展現出來。

一字字的閱讀之後，慢慢進入一個句子一個句子的體會之中。寫經

——陳勇佑拍攝

般若波羅蜜多心經
觀自在菩薩行深般
若波羅蜜多時照見
五蘊皆空度一切苦
厄舍利子色不異空
空不異色色即是
空即是色受想行識
亦復如是舍利子是
諸法空相不生不滅
不垢不淨不增不減
是故空中無色無受
想行識無眼耳鼻舌
身意無色聲香味觸
法無眼界乃至無意
識界無無明亦無無
明盡乃至無老死亦
無老死盡無苦集滅
道無智亦無得以無

最怕有口無心，只有單純的動作，卻沒有體會經典的意涵。不管道家、佛教、基督教的經典，都有深刻的意義，需要不斷重複閱讀、重複抄寫，在不斷重複的過程中，經典的意義會慢慢自動浮現。

以〈心經〉來說，短短二百六十字，卻承載了整個佛教最重要的思想，看似簡單的句子，卻有探索不盡的內涵，因此每次寫經，不能只是照抄文字，而完全不把經

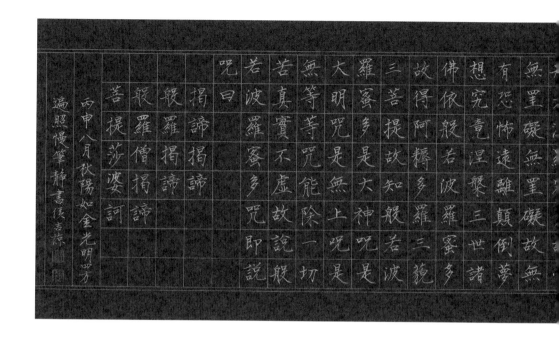

咒曰

菩提莎婆訶

般若波羅僧揭諦

般若波羅揭諦

揭諦揭諦

若波羅蜜多咒即說

苦真實不虛故說般

無等等咒能除一切

大明咒是無上咒是

羅蜜多是大神咒是

三菩提故知般若波

故得阿耨多羅三藐

佛依般若波羅蜜多

想究竟涅槃三世諸

有恐怖遠離顛倒夢

無罣礙無罣礙故無

遍照慢筆靜書侯吉諒

丙申八月秋陽如金光明四方

文讀到心裡面去。

　書寫〈心經〉有幾個層次，從寫字的技術來說，要先一字一字，一詞一詞，然後再一句一句，慢慢熟悉每個字的寫法，寫得漂亮與否不重要，重要的是要寫得乾乾淨淨的，字的直行不能歪來歪去，要盡量對齊中心線，每一行的距離也要一樣，如果沒有格子、畫線，要做到乾淨整齊，並不容易，需要每次下筆都很有耐心。

　等到一句句都熟悉

了，就可以通篇的書寫，不一定要一次寫完全部的經文，重點是寫的時候都要很專心，要心無旁騖，即使分神想到什麼事，也要養成習慣，要學會把所有的事情都放下來，先把字寫完再說。

寫經的時候要盡量專心，但不要去想專心這件事。如同睡覺一樣，自然放鬆是入睡最好的方法，想著要專心就很難專心，方法是把心思專注在寫字這件事上，看著筆尖，想著字的造型，一筆一畫的慢慢寫，只要這樣做，就可以很快達到忘我的境界。

寫經的紙張，不管寫得好壞，都要標上日期、整齊收好，日積月累，可以看到自己下了多少功夫，也是一種成就。我要求書法班學生都這樣做，他們常常會驚訝自己竟然有耐心那樣練字，一天二小時，從不間斷，而留下的寫過的紙張，就是最好的見證。

寫字是連結心手的重要過程，寫經可以把心手相連提升到心神合一的境界，從而讓人的性情更加安善平和，〈心經〉上說，「能除一切苦」「真實不虛」，這也是我的體會，相信大家也都可以在寫經的時候親自驗證。

心若墨石硯

仰不愧天俯不怍
於人無非份之貪
自能磊落坦蕩不
憂不懼榮辱不
驚道理極簡皆
以人之多欲也

甲午清明暮陽
如洗書於詩硯齋
侯吉諒

視力與寫字

一般人談到書畫的天分，大多集中在書畫的才能上，其實一個藝術家的精神體力也是天分之一，沒有過人的精神體力，不容易成為大藝術家。

文徵明是歷史上有名的高壽長者，他不但領袖吳門畫派長達四十年，更以精湛的書法、繪畫和高潔的品格受到當時和後世的景仰，影響中國書畫直到今日。

除了書畫成就，文徵明最讓人津津樂道的，是他那過人的眼力。這裡指的眼力，不是欣賞評斷事物的眼光，而是現代人說的「視力」。

文徵明八十九歲的時候，還可以寫零點八公分大小的字，他寫的這種小字，對大部分的書法家來說，即使是年輕的時候，也不容易做到。一般有了老花眼之後，寫蠅頭小楷根本是不可能的任務。

在正常情形下，任何人寫書法的功力，並不會受到年齡限制，所以寫字通常會越寫越好，但受到眼睛視力退化的影響，在眼鏡還沒發明的年代，很少有書法家在五十歲以後還可以寫小楷，不是功力退化，而是看不到。

許多學書法的人常常好奇，寫書法要寫多大的字才適合，或者說，最

詩以記事達意傳情為尚凡有感於
中而發者必能動人觀諸詩経樂府
莫不如是而唐詩格律嚴明鍊字精
細造境多奇遂使後人追摹規矩
然未能再現盛唐氣象蓋詩法重
於情性也是以余之所詠但以內心所
感為藝事之記而不囿於規矩也時在
甲午仲夏書於詩硯齋侯吉諒

容易學習。一般人學書法都是從大楷入手，對不對呢？也有人說，要寫好書法非得練小楷不可，小楷又是多大呢？

在沒有硬筆以前，用毛筆寫字是生活中不可或缺的應用，所謂的「書法」，只是極少數文人、書法家的專業，因此要寫多大的字，主要視應用場合而定。

古人寫字有大有小，加上篆隸行草楷字體不一，字體的大小更有很大出入，到底寫多大的字體最適合，主要看書寫者的程度和應用場合。

文徵明的視力在歷史上絕無僅有，許多書法大師如趙孟頫年輕的時候就可以寫很精細的小楷，但好像過五十以後就沒有什麼重要小楷作品了，主要的原因應該就是老花眼了。

我拜入江兆申老師門下的時候，滿心希望有一天可以看到老師刻印章，因為那時我勤於刻印，許多文藝界的朋友也喜歡找我刻印，雖然也曾經觀摹過許多前輩名家及同輩刻印章，但卻一直沒有機會看到大師級的高手刻印章，所以期待可以看到江老師的示範。

但等了幾個月，卻發現老師完全沒有刻印的意思，後來才知道，老師已經有六年沒有刻印章了，這其中必有緣故，我當然不敢問為什麼，但

元豐六年十月十二夜解衣欲睡
月色入戶欣然起行念無與樂
者遂承天寺尋張懷民懷民亦
未寢相與步於中庭庭下積水
空明水中藻荇交橫蓋竹柏影也
何夜無月何處無竹柏但少閒人
如吾兩人耳

乙未秋新製貂毛小長鋒鋭似利刃筆力
能入木三分極沉著痛快倏書蘇

心中總是想著如何讓老師刻印章。

費了很多功夫，有一天江老師拿出一把特製的篆刻刀說：「幫我磨磨刀子。」我好像中了大獎一樣，知道老師終於要再刻印章了。

細心把老師的篆刻刀磨好，老師看過以後說：「磨得不錯！」顯然刻印的興致不減，於是老師又拿出一枚石頭讓我整理，磨好以後，老師又說一句：「磨得不錯！」這才正式準備刻印。

刻印之前，要先寫字上石，這是最重要的基本功夫，印章刻得好不好，完全看寫字的功夫，字沒寫好，印章就不可能刻好，所以通常篆刻家要反覆布字，不斷調整印面書法的布局，直到完全妥當，才會下刀刻印。一般篆刻家在布字的時候要花許多時間，有的甚至要長達一兩個星期，反覆修改。

江老師布字是直接在石頭上寫反字，寫好以後稍微修正，就直接刻了，但刻了一刀，老師就停了下來，又找出一副眼鏡戴在原來的眼鏡上，試了一下，才繼續刻下去。

第一個字刻到一半，老師停下來，把兩副眼鏡都摘下來說：「這就是為什麼我有六年不刻印章了。」原來，老師是因為老花看不清楚，所以

硯如水浪漾金星波光迷離似醉

情燈下分明仔細看笑靨猶帶

淚痕輕　其一　欲寄相思無因由葉

上題詩寫寂寞誰識此心似春水

滿懷惆悵卻非愁　其二

文房不語卻可人筆墨因此有情甲午俟吉諒

不刻印章了。

眼睛對書畫家來說，是第一重要的器官，音樂家聽不到還可以繼續創作、演奏，但如果看不到，就不可能畫畫寫字。

一般人年過四十以後就會有老花，韓愈文章中提到四十歲就「髮蒼蒼、視茫茫」，看來這是人類生命的共同特徵之一，古人沒有眼鏡，老花之後寫字閱讀都不輕鬆，所以檢視古人日常應用的書法——書信，很容易發現從古至今，書法應用最多的書信，字體大小大多在二至三公分左右。

寫信的紙，從晉朝到清朝，信箋的尺寸大都在二十六公分上下，也就是古人的一尺，這樣的尺寸不能寫太大的字，太大寫不了多少，小字則不容易閱讀，所以尺牘字體大小多在二、三公分左右，好寫易讀，應用最廣泛，而這樣大小的字體也是書寫最自然最容易掌握的大小，和字與身體的距離、毛筆大小、視力範圍等等都息息相關。

書法的字體大小是根據功能需要而產生，大部份的碑刻文字，漢朝的隸書、唐朝的楷書，因為碑刻有「宣示」的功能，為了方便眾人在一定距離之外圍觀、閱讀，所以字體不能太小，但考慮石碑承載文字的數量，也不能太大，因而自然慢慢發展出十至十五公分左右的大小。

聞梅消息逾十年只為疎懶遠
花仙嚴冬冒寒尋芳去風櫃斗
藏深山間繁枝蒼勁怒虬龍密
慈細嫩怯驚歸後興酣數畫
圖掃墨點色晴暗香浮
忘神之作必有可觀錯不捲瑜甲午仲夏侯吉諒

有一些刻在石頭上的字體特別巨大，這一般都出現在名勝風景地區。

宋朝以後，古代文人有在石頭上刻字「留言」的習慣，有的只是單純記錄「到此一遊」，刻得比較隨便，有些則是文人賞覽名勝的唱和詩作，書法與刻工都相當講究，後來更發展成對名勝的讚美，字也愈刻愈大，各種刻字集中在一個地方，形成獨特的景觀。

以巨石為紙張，以大自然為展示的空間，這大概是展示書法功力、文人風雅最好的方式了，這種書法與風景的結合，使單純的景觀有了人文的內涵，也構成了世界上獨一無二的文化風景。

可惜的是，自從書法式微之後，這樣的文化景色就很難再現了。雖然現在還是有不少字被刻在石頭上，但不是書法不行就是文字不合適。

台灣有些地方設置了「文學步道」，把作家自己書寫的作品刻在木頭或石頭上，雖然是硬筆字，但也都很有味道，至少比印刷體好太多，雖然這類的石刻或木刻不能和古代的東西相提並論，但至少還保留了作家的手跡，也能讓觀看的人多一點文學的感受，類似的作品其實應該在全台推廣，或許可以帶動一點人文和寫字的風氣。

【輯三】 書法人生

書法三問

在台灣，書法除了作為觀賞的視覺藝術，也是許多人想要追求的才藝、興趣，現在中小學恢復了書法課程，許多父母因此希望小朋友可以早點學書法，另外，許多人退休以後也以學書法為重要的生活安排，從小學生到退休人士，書法顯然在我們的社會越來越受到重視。

一、初學二問

任何人來學書法，我通常先會問二個問題：

1. 你為什麼要學書法？
2. 想要學到什麼程度？

第一個問題問的是學習書法的初衷，第二個問題問的是學習的目標。

假如學習的初衷和目標都不清楚，也從來沒有想過，那麼，我通常會建議先想清楚了，確定是要學好書法，再落實不遲。

如果是父母為了學校的成績要小朋友來學書法，一般來說，都不會學太久，主要的原因，可能是父母覺得要接送麻煩，更大的可能，是學書

尊道

道者天地
之理也 乙未
侯吉諒

法沒有父母想像中的「有用」。而最多的情形，是家長根本不管小朋友的學習情形，家裡也沒有寫書法的環境和氣氛，過不了多久，多半都會放棄。

現代社會的學校教育是義務教育，學生有義務受教育、老師也有義務教學生，教、學之間成為理所當然的授、受過程，因而很少人會去思索，到了某一個階段之後，其實學習必須先清楚自己的初衷和目標，不然很容易盲目行動、輕易放棄。

如果是成人學書法，也有諸多問題需要克服，首先是學習的態度與精神。

受到現代教育制度影響，很多人已經沒有拜師學藝的觀念，大部分的人都認為，我交了學費，老師就應該把最好的東西教給我。

其實並非如此。沒有到達師徒（而不是師生）的關係，很多東西是不可能學會的。不只傳統技藝如此，在學術界，無論人文科學還是自然科學，也是一樣。

美國作家羅伯特・卡尼格爾所寫的《師從天才──一個科學王朝的崛起》中，對現代科學中的師承關係鏈及其影響有極為深入的探討。書中

精純

技至精純方能
近道 乙未四月
侯吉諒

詳細介紹了由美國國立衛生研究院（ZH）和約翰斯·霍普金斯大學的著名科學家群體構築的世界，這些科學家們建構了我們現在所認知的藥理科學，對疾病以及治療藥物的研究，有絕對重要的成果，而這些科學家們之所以可以一個個出類拔萃，除了個人的天分與努力，更重要的，出乎意料地是來自「師徒關係」的傳承。因為「師徒關係」傳承的不只是技術、知識，更重要的是價值體系的認同，有了這種觀念、價值上的認同，才有可能傳授和學習知識、學問、人格的精髓。

二、師生與師徒

《師從天才》講的是學習最頂端的族群，教與學的人都是這個行業中的佼佼者，其情形和中國傳統師徒制的學習精神，幾乎是一樣的。

在現代學校的教學關係中，一般老師只可能教知識、技術，而師徒之間的傳承，更重要的是價值觀念的取捨、思想品味的追求，沒有相當程度的契合，學生是學不到東西的。

當然這種事是無法硬性規定，但如果不能認同老師的觀念、價值、思想、品味，學生自然會選擇性的學習，即使老師有心傾囊相授，學生所學必然有限。

有時，老師的一句話，是三四十年努力才得到的結論，直指學生學習的盲點，不點破，永遠不會懂。

三、書法之祕

書法的筆法一直到唐朝顏真卿的時候，都是書家的不傳之祕。一個書法家如果可以說出他的師承是來自王羲之，那麼就表示他是正統絕學，所以書法成就可以高人一等。一直到現在，書法中的很多方法，許多書法家還是祕而不宣，不輕易傳授。

時代變了，書法已不是讀書人必備的書寫技巧，書法更成為必須專門學習才能學會的書寫技術，了解書法的人也愈來愈少，因此關於書法的知識、觀念、技術、祕訣，都不應該再深藏自固，這樣才能把書法推廣出去，讓書法重新進入人們的生活。

但不藏私的教法也有缺點，太輕易獲得，難免有些人覺得沒什麼，因此不珍惜，學生很容易以為都了解老師的祕訣了，而失去了對書法和老師的尊重，至少，可能因為進步不再神速而很快失去了學習的耐心。

在現代社會，大家對任何事情都想要速成，然而有很多學問博大精深，沒有花一輩子的功夫，進不了門檻。很多人學個幾年就以為懂書法，書法

溫潤

人物品味之最高
境界乙未年春
侯吉諒

沒那麼淺，書法最深奧的部分甚至是要有一定的人生閱歷以後才讀得懂。

四、無用之用

當然更多人無法理解，為什麼要在現代社會、花費大量時間去學書法這種「沒有用」的東西。

在台灣的教育體制和價值觀念下，這屬最難理解，但如果親身接觸，就很容易說明了。

我的許多學生都是上班族，都非常忙碌，但他們卻可以堅持學習，為什麼？

因而在學生學到某程度以後，我通常會問，書法對你的意義是什麼？如果學書法只是一直停留在把字寫好的心態上，書法的意義也就太膚淺了。

學生過子儀曾經寫過文章：

這一年多來，因公司業務總監離職，使得原本專心大陸專案的我必須回防台灣親上火線帶隊作業，剛開始常因公私二忙而無法專心寫字，或寫字時常因腦中雜念紛陳而無法專心，想著⋯公司這麼忙了，究竟還要不要花時間寫字！甚至會

閑雅

欲雅先能閑

乙未年四月

侯吉諒

想勤奮寫字到最後有何用！？

但隨著公司稍回軌道，也體悟到寫字在這段時間對我無形的幫助，揮毫間透過筆端與古人對話，看到天才洋溢的東坡也會被不斷的貶抑，義之也常因老妻子女及自身病痛所苦，就很阿Q地安慰自己目前情境實在是小事一樁，清洗筆硯後好好地睡個覺，明天又是好漢一條！

沒有一定要跟侯老師、黃老師學寫字，也沒有一定要寫書法，但有一項可以讓自己在頓挫孤獨時可依持的事，應該會是人生中莫大的幸福！

一般人生活中最普遍的享受或講究，無非是旅行與美食，旅行與美食確實可以讓人在平凡的生活得到美的享受與刺激，表面上，似乎增加了生活品質，但其實未必。美好的生活，不能只靠外來的刺激，更重要的是要把美好的事物內化為生活的品味，而不只是單純的享受。

我的學生都因為學習書法而改變了生活的態度，甚至從書法中獲得更多的人生體悟，有了更多的勇氣和智慧去面對人生的、工作的困難，這種收穫，才是我時常想要傳達給學生的觀念，書法要融入生活，並且在一筆一畫中領悟人生的道理。

足下近如何

書法中的問候

對現代人來說，寫信似乎是很遙遠的事了，事實上，也不過就是二十年前，網際網路還沒普及、電子郵件尚未流行的時候，雖然電話已經非常方便，但寫信仍然是人們生活中非常重要的事。

在沒有電話、手機、網路的年代，寫信是與遠方親朋好友聯絡的唯一方法，因而從很早很早的時候開始，古人就非常重視寫信。

書法史上，最有名的信就是王羲之的《十七帖》。《十七帖》是王羲之寫給親朋好友的二十八封信，因為大多以草書書寫，所以在唐朝時就集刻成帖，是草書的經典。

除了碑刻的《十七帖》，王羲之還有其他的墨跡摹本傳世，全部都是寫給朋友的信，也全都成為書法史上極其珍貴的作品。

王羲之書信的文字非常簡潔，一兩字就代表一件事，所以雖然文字很短，說的事卻不少。例如乾隆皇帝珍藏過的〈快雪時晴帖〉，就是如此。

〈快雪時晴帖〉的內文是：「羲之頓首快雪時晴佳想安善未果為結力

不次王羲之頓首　山陰張侯」，加上標點符號，就是「羲之頓首：快雪，時晴，佳，想安善，未果為結，力不次，王羲之頓首。山陰張侯。」

除了收信人「山陰張侯」和重複二次的「羲之頓首」外，這封信的真正內容是「快雪，時晴，佳，想安善，未果為結，力不次。」幾乎是每一兩字就講完一事，而信中真正要表達的內容，則是「未果為結，力不次」七字，這短短的七字，涵蓋很多意思——未果（之前說的事尚未有結果），力不次（沒有能力做到）。

為結（為之牽掛、一直放在心裡面），力不次（沒有能力做到）。

由此可知，信件內容除了「正事」之外，那些看似無關緊要的寒暄、問候語也很重要。

古人寫信的格式和現代人差別很大，現代人寫信開頭先稱呼對方，自己的名字寫在最後，而古人剛好相反。現代人看古人的書信格式可能覺得奇怪，其實古人的做法很有道理，因為把自己的名字寫在前面，除了收信人一看就知道是誰寫的信，也像是兩人面對面說話，例如蘇東坡的《新歲展慶帖》，一開始就是對收信人的問候：「軾啟：新歲未獲展慶，祝頌無窮，稍晴起居何如？」

這種寫信先問候的格式，古人是很講究的，趙孟頫寫給明遠的信就是如此：「孟頫書致明遠提舉賢弟坐右。孟頫別來，每切懷想，極寒，計

惟動履勝常。茲有柔毛一牽，牟粉十封，朱橘一樣，蜜果十桶，專僕馳納，聊見微意，一笑留之，幸甚，不宣。孟頫書致。」

這種問候通常不是泛泛的套語，而是與天氣、環境和彼此的關係相關，收信人因此會特別有感覺。

王羲之寫給周撫的〈積雪凝寒帖〉，可以說是此中典範：

「計與足下別，廿六年於今，雖時書問，不解闊懷。省足下先後二書，但增歎慨。頃積雪凝寒，五十年中所無。想頃如常，冀來夏秋間，或復得足下問耳！比者悠悠，如何可言？」

和分別二十六年的老朋友寫信，又碰到五十年來未曾有過的大雪，王羲之筆下特別帶有感情，我每次臨寫〈積雪凝寒帖〉，都不禁馳神想像這種友情的醇厚，也慢慢體會出王羲之「雖時書問，不解闊懷」這八個字的深沉。

一九八〇年代我剛剛開始工作的時候，常常需要寫信聯絡，光是如何稱呼對方、信封要怎麼寫，就費了一番功夫，而根據收信人的身分必須要有的不同問候，更是大學問。那個時候，一本應用文大全是案頭必備的常用書。

應用文之類的書不免短於文辭的優美，因此我常從古人的尺牘中去尋找問候請安的用語。讓人驚訝的是，蘇東坡就是最好的例子，他的《人來得書帖》就是一篇非常好文章：「軾啟：人來得書。不意伯誠遽至于此，哀愕不已。宏才令德，百未一報，而止于是耶。季常篤于兄弟，而于伯誠尤相知照。想聞之無復生意，若不上念門戶付囑之重，下思三子皆未成立，任情所至，不自知返，則朋友之憂蓋未可量。軾蒙交照之厚，故吐不諱之言，必深察也。本欲便往面慰，又恐悲哀中反更撓亂，進退不皇，惟萬萬寬懷，以就遠業。釋然自勉，則朋友之憂蓋未可量。伏惟深照死生聚散之常理，悟憂哀之無益，不自知返，則朋友之憂蓋未可量。軾蒙交照之厚，故吐不諱之言，必深察也。本欲便往面慰，又恐悲哀中反更撓亂，進退不皇，惟萬萬寬懷，毋忽鄙言也。」，細膩體貼、關懷朋友的心情，可以說是一語三迴腸，沒有這樣細膩的心思和文筆，怎麼可能有蘇東坡那樣絕世的文采？

蘇東坡的好朋友陳季常有手足之喪，蘇東坡「本欲便往面慰，又恐悲哀中反更撓亂，進退不皇，惟萬萬寬懷，毋忽鄙言也」，細膩體貼、關懷朋友的心情，可以說是一語三迴腸，沒有這樣細膩的心思和文筆，怎麼可能有蘇東坡那樣絕世的文采？

文人尺牘是中國書法極其重要的一環，比起其他形式的宣示性碑刻、展示性作品，尺牘多了人與人之間的互動與情懷，其中人、事、時、地、物的各種故事，讓人在閱讀尺牘書法的時候，有更多的深度、廣度可以品味，充滿趣味。

電話發明以後，人與人的聯絡快速方便許多，但也使寫信這樣的行為大量消失，傳承人類歷史與文明的重要方法，就這樣慢慢被淘汰了，這實在是文化上的大損失。

就個人來說，不寫信其實也是一種損失，很多思路、想法、情緒、感懷、靈感，在寫信的情境下會被提煉得更純粹、明白、深刻，然後藉由文字的書寫而被記載下來，如果用電話、電子郵件、即時通訊，都可能因為不能留存、太過即時，而缺少等待、沉澱、思考的厚度。

古人信中的問候語通常是在不斷反覆斟酌、思考的情形下，被琢磨得如珠如玉。例如「比日起居何如，後會不可期，惟萬萬以時自重」（蘇軾），「暑熱不及通謁，所苦想已平復，日夕風日酷煩，無處可避，人生輒鎖如此，可歎可歎」（蔡襄）、「比涉春和，伏惟台履萬福，荊妻思戀之深，每形夢寐」（文徵明），這樣的句子，閱讀背誦之際，多少可以感受文字的魅力。

因為覺得尺牘文字非常優美，所以我節錄了王羲之字帖中的十三個字，組合成一篇問候的短信：「足下近如何，想安善，小大皆佳也」，這十三個字的筆法非常有節奏，寫起來很有暢快感，對手腕、指臂的放鬆很有幫助，所以我又把它稱之為「書法健康操」，每天練字時，先寫幾

遍「書法健康操」，對靈活寫字很有幫助，而如果學生有興趣寫信，用
這樣的帖子作基礎再加上幾句，就是極佳的書信，相信收到的人都會捨
不得丟棄，如同我們喜愛保護歷史上那些文人尺牘。

技進於道

方有可觀 乙未後 吉諒

道在師門

一、教育普及，不再尊師

現代教育的普及，讓大家都有受教育的機會，學問知識不再是富貴人家的專有權利，知識也成為大部分人工作能力的泉源，普及教育可以說是促進社會和個人進化最大的力量。

然而普及教育的方便性，也帶來諸多問題，其中之一，就是大家對教育的本質反而忽略了，至少許多在學校當老師的朋友們都一再感嘆，現代的學生都不太尊師重道了。

教育的本質，是學習知識和做人的道理，然而台灣教育卻一直受到升學、評鑑等等功利因素影響，無論是學生還是家長，有許多人斤斤計較不具任何意義的分數和成績，卻對自己究竟能學到什麼沒有太多的感覺，也對老師不怎麼尊重。

學生不尊師重道，主要的原因是台灣教育部制定了學生評鑑老師的制度，這種從下對上的評鑑，雖然有其原因和理由，但產生的傷害卻難以估計，至少許多老師為了保住工作不敢管教學生，學生對老師如同顧客對店員一般，有許多要求和權利。

最近看了不少關於以前時代各行各業技藝傳承的書籍，這些書對古人的教育方式和規定有很詳細的描述，而讓人驚訝的是，其中最普遍的一條「規定」，竟然就是尊師重道。

我曾經以為，尊師重道是每一個做學生的人都應該要有的認識和本分，因而看到這樣的規定，不免覺得突兀和愕然。但後來細想，再比對現代普及教育的情形，覺得古人強調尊師重道實在非常有道理。

因為現代人的確不太懂得什麼叫尊師重道。

一個算晚輩的人，透過臉書表示希望有機會可以來拜訪我一下。說「算」晚輩，是因為他自稱是某一位師兄的學生，然而卻未介紹自己，除了一個名字，職業、經歷等等完全不知道，也不知道他跟隨了那位師兄多久，是不是還跟師兄學，一概不知。

這位晚輩還說，「不要勉強，一切隨緣」，看到這樣的留言，簡直不知如何反應。你要去拜訪別人，尤其是長輩，理應盡足禮數、想盡辦法，這才有可能達到希望，怎麼會自己跟你想要拜訪的人說「不要勉強，一切隨緣」呢？

這樣的事情，發生在學習文化藝術的人身上，更讓人覺得不可思議。

既然要提師門關係，那麼就更應該照足規矩，否則只會讓人覺得不知禮數。

二、師門關係，非同一般

在書畫界，「師門」關係是非常嚴格的，這種關係的嚴格並不是因為要佔領山頭、形成派別，而是絕對的尊師重道，唯有被老師認可、同門認可，才可能成為某一位大師、某一門派的正式弟子，並且被同行認可。

我是江兆申老師的學生，因此我認為來跟我學書畫的人，必須知道「江門」的諸多大小事，所以我通常會安排一場「台灣江派」的講座，把江兆申老師的師承、門生，以及一脈相傳的藝術精神詳細的介紹一遍。

然而演講最後，我會問一個非常尖銳的問題——

學生來和我學寫字，可以自稱是詩硯齋的學生，然而他們能不能稱江兆申老師為太師父？

答案是不行。

江老師和學生的關係，不是現在我的學生們和我的關係可以想像。

來跟我學書法的人，大部分都是初學者，如果就專業來說，即使已經

學了幾年，坦白說，也還只是外行而已。程度不到，需要時間，因此，只可以就事實說是我的學生，但卻不能延伸到說江老師是太老師。

三、傳統師徒，五個條件

在傳統的師徒關係中，要能夠確認你是不是「屬於」某一個門派，至少要有五個條件：

1. 專業能力要及格
2. 對老師的敬重要一輩子
3. 要得到老師的認可
4. 要得到同門師兄弟的認可
5. 要得到同行的認可

這五個條件是非常嚴格的，專業能力的認可，必須經得起書畫界的檢驗，要有紮實的成績展現；有了專業能力，還要對老師有一輩子尊崇的心，必須要達到「一日為師、終生為父」的關係，沒有維持這樣的師徒關係，就不可能得到老師和同門師兄弟的認可。

曾任故宮書畫處長的吳平先生，除了書畫之外，他最知名的就是篆刻，他學習篆刻的經過很特殊，吳平年輕的時候住在鄉下，當時交通比較不方便，而他也沒有什麼機緣可以跟隨名師，所以在完全不認識的情形下，把自己的篆刻作品寄給當時的名家鄧散木，希望可以得到指點。

意外的是，鄧散木這位派頭、作風都非常特異的海上名家，卻對冒昧來信求教的吳平非常欣賞，不但回信了，還親筆在吳平的作品上詳細指點，從此吳平與鄧散木魚雁往返，留下不少有鄧散木指點的印稿。

後來鄧散木的學生們知道有吳平這位學生，起初還不太願意接納，但吳平出示鄧散木指點的印稿說：「我有這個可以證明我是老師的學生，你們有嗎？」那些學生才無話可說。

吳平的篆刻成就我認為已經超越鄧散木，但每次看到吳平的訪問，吳平卻很少談自己的篆刻成就，而是不斷重複提

到當年跟鄧散木學習的過程與經驗。

後來吳平渡海來台，由於當時兩岸無法通信，吳平與鄧散木遂失去聯繫，鄧散木的篆刻成就在大陸一度被刻意打壓，然而因為吳平的推廣，鄧散木在篆刻上的創作與師承，卻在台灣發揚光大。而吳平也一輩子感念鄧散木的栽培，一直到九十高齡，仍然不斷提到當年的師恩。

四、觀念錯誤，空手而回

我不知道現在多少學書畫的人有以上的觀念，如果沒有的話，坦白說，不管跟從什麼樣的老師，都必然空手而回。

我教過一些藝術大學的學生，我總是會問，在他們學校的那些老師中，有沒有哪位老師是他想要終生追隨的？得到的反應是茫然搖頭，再繼續追問，那有沒有哪位老師的風格和成就，是想要追求、達到的，通常都會再度茫然搖頭。

我暗自在心中嘆息，這些在藝術大學教書畫的老師，幾乎每一個都是書畫名家，都是學習書畫的人夢寐以求、而且是求之不得的好老師，而現在的學生透過學校的教育系統，可以輕易接近這樣的名家，但卻對老師的藝術成就沒有任何感覺，這樣怎麼可能學到東西？

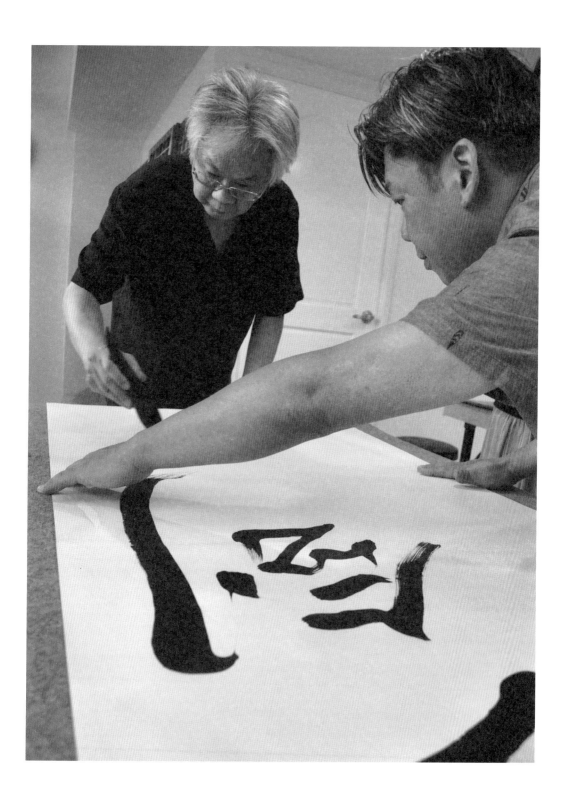

書畫教育有一定的課程規畫，書畫史、書畫詳論到書畫家個人的生平研究，這些知識大抵和其他的科目一樣，可以用一般教學方式、自己看書學習，書畫的方法與技術也可以用這種方法教授一定的知識，但到了比較高深的階段，就必須是師徒的關係才有辦法教學。

古時候的人對師徒的關係是非常講究的，學習的人必須尊師重道，從一而終，不可以隨便再拜其他人為師，這樣學生才能真正傳承老師的技術與精神，並在學有所成之時，發揚光大師門的風格與成就。所以在以前的師徒教育中，老師必然嚴格挑選學生，學生也嚴格挑選老師，並想盡辦法拜入心儀的師門。

佛教中有斷臂求法的故事，據說禪宗二祖慧可向達摩求法時，達摩對他說：求法的人，不以身為身，不以命為命。於是慧可乃立雪數宵，斷臂表示他的決心。這樣才從達摩獲得了安心的法門。在藝術的追求上，如果沒有這種虔誠的心意，其實也很難獲得藝術的法門。

張大千年輕的時候初到上海闖天下，有感於自己書法不佳，所以託人介紹，拜書法大師曾熙為師，當時曾熙的好友、曾任兩江師範學堂監督的書畫名家李瑞清也初到上海，生活相當拮据，所以這位前清大官不得不賣字為生，曾熙為了幫助李瑞清，常常介紹人去跟李瑞清買字，張大

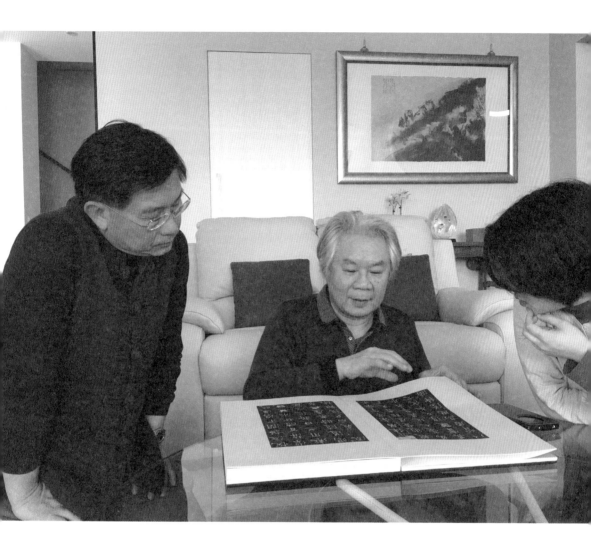

千當時家裡相當有錢，因此曾熙要張大千再去拜李瑞清為師，張大千知道曾熙老師的心意，加上個性孤傲的李瑞清不輕易收學生，有這樣的機緣，當然趕緊把握，準備了特別豐厚的拜師禮去拜師。

而就在曾熙、李瑞清兩大名家的調教下，張大千很快發展出自己風格獨特的「大千體」書法，並且由於李瑞清和曾熙都對八大山人、石濤等大師的書畫有深刻的研究，張大千的繪畫才因此得到突破性發展，張大千後來的成就可以說是前無古人，已經遠遠超越曾熙、李瑞清的成就，但當初如果沒有曾熙、李瑞清的提攜，張大千必然無法成為真正的大家，所以張大千對兩位老師的尊崇，終身不渝。

現代人在學校教育制度下學習，很容易接觸到各式各樣的名師學者，許多書畫名家因為要擴大自己的影響和增加收入，往往也會公開向外招生，所以一般人接觸到書畫名家的機會也多，很多人因此跟隨各式各樣的老師學習，以為如此就可以集合眾家專長於一身。

藝術的學習起初都在技術的養成、方法的訓練，這些學問大概只要三五年時間就可以略具雛形，但真正的藝術精神，卻必須長年的深入，而後才能有所成就。拜太多老師學習，表面上可以學到各家的技法、風格，但這樣的學習方式永遠只能在表層的技術上打轉，無法真正深入某

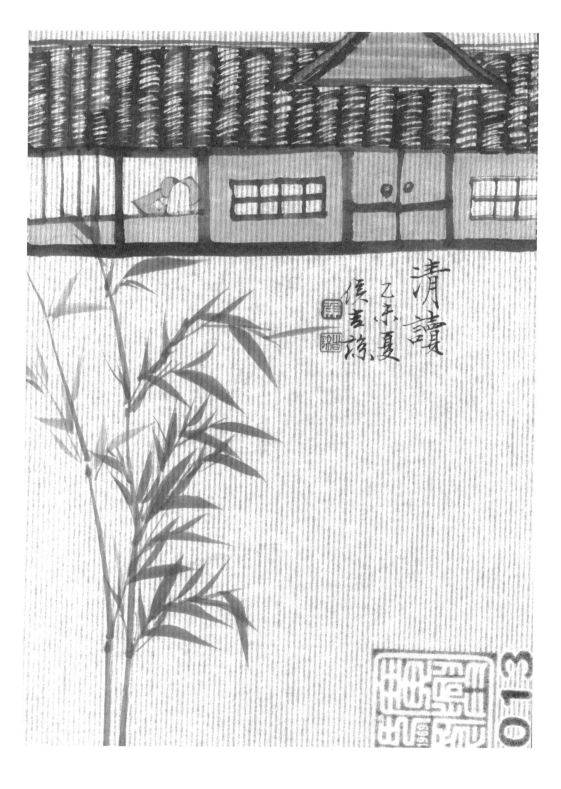

清讀

乙未夏
侯吉諒

一特定風格的精神層次。

五、終身追隨，意義非常

任何一位名家的風格形成，都必然來自非常複雜、深刻的諸多因素，學識、修養、個性、技術、方法，以及在眾多藝術上的如何取、捨、借、用，這些都是看不到的學問，為什麼會寫這樣的一幅字，畫那樣的一幅畫，為什麼可以形成這樣的風格，沒有長年的跟隨，不可能體會到這些無法用文字形容的學問。

很多書畫名家在教學上有「留一手」的習慣，不會把最精采的東西隨意傳授，除非學生真正進入師門，願意終身學習，並且能夠發揚光大老師的成就，否則不可能學到老師真正的本事，現代人交了一點學費就以為可以學到各種不傳之祕，那是不可能的事。

我以前也教過不少已經跟過各種名師、有相當基礎的學生，他們對我不藏私、有系統的教法，感到佩服和驚嘆，然而一段時間之後，這種學生總是因為這樣那樣的原因而中斷學習，其實我知道，真正的原因，是他們以為已經知道、看到、學到了我的技術與方法，剩下的只要自己摸索就可以。有這種學習心態的人不在少數，而其結果必然一樣是入寶山

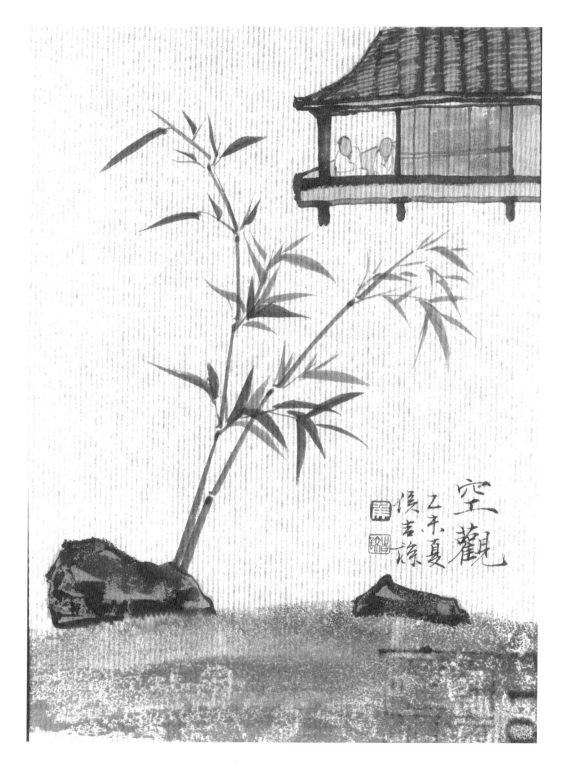

空觀
乙未夏
俊吉
誄

空手而回，事實上，這樣的人到處學，學了一輩子，還是沒有什麼成就，最根本的原因，就在於他們的學習方式讓他們無法真正深入師門的精神。

因為，即使老師教學不藏私，但學生如果沒有正確的心態，不能完完全全的尊師重道，那麼他的學習必然只是片面的選擇，因為他只會學到他想學的東西，而老師所教、所展示的更重要的更全面的境界，必然視而不見，最後一定是所得有限。

任何藝術的學習都不能只停留在表面的技術層面，而只有長期誠心誠意的跟隨一位老師，才有可能慢慢學到藝術的精髓，因為藝術風格的完成只是表相的功夫，而完成風格背後所蘊含的所有的學問，才是真正的學問，淺嘗即止的學習心態，又怎麼可能看到這樣的層次呢？

事實上，每一種藝術風格的形成，都有其價值，只有「一門深入、終身奉行」，才可能學到精髓，與其膚淺的集各家之長，不如深刻的學習一家之風。

書法的美麗與哀愁

　　二〇一六年開春，台灣的書籍市場冷清如料峭冬寒，財政部發票統計網站統計資料顯示，整體台灣的出版產值依然繼續下降，較五年前已經縮水百分之五十。

　　然而在一片冷清的出版市場中，一種長期被忽視的書籍突然暢銷起來——寫字書。短短幾個月內，就有數十種教人怎麼寫字的書籍投入市場。這樣的現象，看在寫書法的人眼裡，真是有幾分美麗與哀愁。

　　美麗的是，在鍵盤輸入代替手寫的年代，寫字這件曾經被許多人認為已經不重要的「古老事情」，還是有很多人在乎的。

　　哀愁的是，在這麼多寫字書裡，講的都是硬筆。那些品類繁多、印刷精美的書法經典，似乎寂寞依舊。

　　當然這是可以理解的，自從沒有了八股考試，書法就已經不是讀書人必要學習的寫字技術了，字寫得再醜，也不會影響升學與考試，書法式微，少說也有幾十年了。

　　大概是清末民初，方便攜帶、使用的硬筆傳入之後，文人作家也都開

始用硬筆寫字，並逐漸取代了毛筆。

大陸發生文革那十年，在台灣的國民黨發起文化復興運動，在完全沒有準備、師資嚴重不足的情形下，忽然開始了全面的書法教育，所有的學生都要寫書法，一時之間，大家都知道了顏真卿、柳公權，也都說得出來「心正則筆正」這樣的書法名言，也都似懂非懂、將疑未疑的每天把毛筆筆桿對著鼻子練字，對當時沒有字帖沒有適當老師的學生來說，書法的哀愁或許是比美麗多的吧？

有人從此痛恨書法，然而似乎也有很多人因此在心中種下了書法美麗的種子。到了一九八〇年代，台灣經濟開始起飛，大學裡有了許多豐富的社團活動，其中必然有書法，而且還相當熱門，書法於是成為許多人的美麗夢想，一跨過這個門檻，才知道書法的世界，除了篆、隸、行、草、楷的姿態各有風情外，筆墨紙硯居然也形成了一道道深邃迷人的風景。

我開始學書法之前，先在中興大學的書法社混了幾個月。那時中興大學的社團辦公室集中在已經很老舊的舊女生宿舍區，四排矮小的泥牆灰瓦平房圍成長方形，中間是幾棵高大樹木的中庭，雜草蔓生落葉堆積，空氣中總是瀰漫著潮濕發霉的味道，社團辦公室老舊得像會隨時垮掉，在這樣的環境中寫書法，卻很有「古老」的感覺。

一九八〇年代的台灣，尚未解嚴，但已經有不少禁書、音樂開始在學生之間流傳，尤其是梁祝小提琴協奏曲更是受到學生喜歡，當時我有事沒事就到文學院旁聽，總是聽到梁祝的旋律纏綿悱惻，徘徊在青春無限的學生身影之間，讓人不禁多了一些浪漫的想像，可惜我在文學院卻從來沒有遇見過想像中的美麗倩影，後來知道，那是外文系助教藍祖蔚在放音樂。中文系呢，中文系的學生喜歡的東西更古老一些，尤其是王淮教的老莊，風靡大台中，每次王淮老師上課，教室總是擠得滿滿的，遠從東海、逢甲來旁聽的人似乎比中興的學生還多。

書法社自然不乏中文系的學生，但當時風頭最健的，卻是水保系的林文昭和土木系的黃緯中，我當時加入的是興大青年社和原來的總編輯陳欽忠最熟，中文系好像只有他書法寫得最勤勞。

書法社那時流行的是魏碑，可能和書法社的指導老師是鹿港名家黃天素一派有關，但也有可能純粹是當時流行的就是魏碑、漢隸，許多書法名家的字都不是一般熟悉的楷書，更沒有顏真卿和柳公權。

大一下學期，學校舉辦新生書法比賽，我用水彩筆臨摹了金農的「漆書」，居然得了第一名，不是我寫得好，而應該是和那時流行的品味有關。

魏碑字體奇特樸拙，非常有味道，但寫起來要刻刻畫畫，隸書古樸蒼

勁，用筆也和一般的楷書不同，我試了幾次，總覺得先把楷書寫好再說，多方打聽，於是到王建安老師那裡學書法。

王老師的學生很多，大部分都是台中師專的女生，常常一個教室十多名學生寫字，就我一個男生，感覺非常奇特，雖然努力專心寫字，常常受到兩旁女生的動靜分心，因為我總是碰到一邊寫字一邊掉眼淚的女生。這麼結合了美麗與哀愁的畫面，一個星期總是會碰到幾次，誰還能從頭到尾專心寫字？

王老師教書法按月份收費，比較奇特的是他不限制學生去學幾次，有空去，他就教，不另外收費，這麼好的事，我當然天天報到，所以一星期中會碰到幾次寫字掉眼淚的女生。

有什麼傷心的事嗎？剛剛開始的時候我總是好奇的這樣想，但不敢問，也不好意思問。經過很久，等到我自己也差點掉眼淚了，才終於知道答案。

王老師教書法很嚴格，一個字要寫到他老人家覺得可以了，才能換字，我一個星期下來大概可以寫十個字，一直覺得這種進度理所當然，其他的學生一星期去一次，差不多就只能換一到兩字。後來寫到「李」字，一直寫不好，老師當然不給換字，這一練，竟然是一個半月，一個月半

初春心情似淡金冬寒未去葉

未青偶然晴陽破雲未光明遍

照枯樹林 其一 紙色珠澤泛微光

澄心堂中無此品玉池無波雲

天長 其二

佳紙必有品相性情當之以心甲午仲夏侯吉諒

每天四小時寫李字，寫到最後真的想要掉眼淚。

除了寫字，那時還廢寢忘食的寫詩，寫書法又寫詩，許多同學都覺得奇怪，我為什麼不乾脆轉到中文系。其實我一個星期總有兩個晚上都跑去王淮老師的宿舍和他聊天，學到的東西已經消化不完。

王淮老師教的是孔孟，以注釋老子著名，其實老師最得意的是他的美學，當然是中國式的美學，學校沒開課，老師也只對我們這些私下去聊天的學生偶然說起，那些語言精美、但有點縹緲的中國古典美學，老師生前沒發表過，後來初安民在印刻出版了老師的全集，竟然也收了美學，真是功德無量。

王淮老師的美學很幽微，不容易了解，但我卻在書法的一筆一畫中有了初步的體會。

人們常常說，書法是中華文化的最獨特的書寫藝術，獨特可以理解，但書法為什麼美，為什麼可以稱之為藝術，什麼樣的字可以稱為藝術，顏真卿還是柳公權厲害？這些很基本的問題，一直都沒有什麼真正的答案，書法很美麗，但美麗沒有答案讓人覺得哀愁。

學生時代沒什麼錢買書，當時的圖書館也沒有太多書法類的書籍可以

畫館早春睡夢新遙聽風聲

微有音竹影在窗極靈動蕭

散逸氣出胸襟 其一 臨池書罷有

餘情縱筆放手寫竹影間 余畫中

何所本笑指清風在空靈 其二

臺灣仲夏炎熱寫此得清涼甲午侯吉諒

借閱，直到我開始到台北工作，才慢慢擁有許多字帖，大眾書局、二玄社、文林堂，和平東路幾家筆墨莊裡的許多字帖開啟了我的視野，筆墨莊裡的書畫紙張也讓我大開眼界，雖然那時還不知，和我同樣著迷書畫紙張的，還有在林業試驗所工作的王國財。

後來，當然是在臺靜農先生、江兆申先生那裡，才真正看到我心目中的書法，俊秀、雄強、華麗、典雅、蒼勁、老辣、沉著、痛快，那樣的筆墨讓人吃驚讓人沉醉也讓人迷惘，要多大的學問多大天分才能寫出那樣的書法，書法的美麗果然令人哀愁？

就在三十三歲那年，因為有機會拜入江兆申先生門下，本來站在文學新浪潮前端的我，毅然投入筆墨的世界。

那是作家手寫稿件即將結束的年代，電腦和網路在不久以後就會普及，鍵盤輸入很快會取代手寫。這些我都知道，因為我是比較早使用電腦寫作的人，但我從來不懷疑，書法還是會受到重視，因為那是文化的根。

熊秉明說書法是中華文化的核心，有人贊成有人反對，但如果說書法是中華文化的載體，應該沒有人有意見。

中華文化表現在詩詞、書畫、茶酒、飲食、服飾、音樂、舞蹈、園林、

瓶 棤 然 無

香 露 肝 痕

冷 潚 熨 舞

人 蠚

圖片提供：德力設計／許宏彰

建築，乃至武術、醫學的精微之處，這些生活中的文化結晶，無不以書法的形式記錄和傳播，中華文化的種種特性也因此藉由書法的書寫而得以傳承。

台灣教育一直有很嚴重的偏差，總是把音樂、美術、書法當作術科來教，一個星期草率的上一次課就要決定一個人是不是有藝術的天分，以致讓許多人斷絕了喜歡文藝的契機。

以書法來說，當然一般人都是用硬筆寫字的，而且硬筆確實可以寫得很有味道，但如果可以多了解一點書法，學會欣賞書法，看懂書法中筆畫、字體、結構、行氣、筆墨中寄託的美麗心境，用硬筆寫字的時候，也就會多了幾分文化的內涵，就算不寫字，也能夠讓生活更加豐富。

書法之美有如「雲深不知處」，其深奧幽遠，讓人探索不盡，妙趣無窮。希望所有喜歡寫硬筆字的人，都不會忽略了書法。

創作的春燕

菲律賓著名作家王勇兄最近在世界日報發表〈閱讀即生活〉，文中提到我近年的書法創作：

吉諒兄是我多年好友，他曾經是台灣《聯合報》副刊編輯、未來書城總編輯，非常傑出的現代詩人。他當編輯時，喜歡刻印，我寫過多篇賞析他印章之文，均被收入後來他出版的篆刻集中。

沒想到，短短幾年功夫，他把業餘愛好玩出了專業本領，現今更授徒傳播書畫印藝術，成了受學生敬重的師長；他所寫的書法類教學專著，成了海峽兩岸出版市場的暢銷書、長銷書。

王勇兄提到的我的經歷完全正確，不過「沒想到，短短幾年功夫，他把業餘愛好玩出了專業本領」這樣的推論，實在失真了。

詩書皆心意化之能詩之書始見境界

乙未秋日侯吉諒

在台灣，當然很少有專業的創作者，幾乎所有的詩人、畫家、書法家、篆刻家、舞者、音樂家，都無法專業創作，必須另有謀生方式，除了一份正常上班的工作，兼差、兼職也往往是不得已的手段。

我的經歷也是一樣，年輕的時候當過中國時報、聯合報的記者、編輯，一九九八年應溫世仁邀請，先後創立明日工作室和未來書城，成為企業的管理者和出版人，但不管多麼忙碌，我始終把創作列為家庭工作之外的第一事務，花的時間心力，甚至比工作還多。

以書畫為例，從一九六八年大二寒假正式拜師學書法開始，一直到今天，我每天花在書畫上的時間平均是六個小時，經營未來書城的時候最為忙碌，雜事很多，上班時間也比較長，但我上班前最後一件事、下班後的第一件事，就是寫字畫畫。

一九九一年，我有幸拜入江兆申老師門下，有機會受到當代文人畫大師的親自教導，不僅眼界大開，並且確立了書畫創作的方向，於是屏除一切雜務，專心和江兆申老師學習。一九九五年，我第一次在高雄「王家」畫廊展覽，算是正式宣告我的書畫創作，獲得極大的迴響，也明白自己還有很大的不足，於是沉潛五年用功研究創作，才於兩千年在台北敦煌藝術中心再度展覽，這次獲得的廣泛讚譽讓我對自己有了更大的信心與

橫絕太空瞰羣峯臺灣山巒

勢奇雄興酣落筆寫百岳敢

異舊法古不同其一 朝陽斜射

照羣峯玉山山脈勢峥嶸歸後

寫此氣猶壯直穿雲層到海東

甲午仲夏錄自詩猶覺氣勢逼人侯吉諒

肯定，之後十多年的時間進入我密集展覽的高峰期，我每年舉辦一到兩次的展覽，風格、主題都有大幅度的變化。了解書畫創作的人都了解，要維持這樣密集的展覽品質，沒有龐大的創作是無法支應的，這當然也意謂著我必須花費大量的時間創作書畫。

二〇〇四年未來書城結束營業，我本來要再接受一些出版公司的邀請，繼續上班，但著作權法權威、律師蕭雄淋建議我，如果經濟許可，何不全力創作？

朋友的提醒，讓我決定專職創作。瞭解台灣文學藝術市場的人一定知道，如果沒有穩定的收入，這是一個異常大膽的決定。

後來我陸續寫的幾本書法類書籍，在台灣的博客來、金石堂，大陸的噹噹網，都是排名前十名內的暢銷、長銷書，也許是這些因素，讓許多朋友認為我居然在短短幾年內就「轉型」成功。

然而正如上述過程，我在書畫上的投入是從未間斷的努力，因此並非王勇兄所述「短短幾年功夫，他把業餘愛好玩出了專業本領」。

事實上，我的業餘愛好一直是我的專業本領，只是導入市場的時間非常漫長，也不容易得到同行的肯定，雖然說這是必然的過程，但無論文

學寫作還是書畫創作，在台灣要長期堅持，真的非常不容易，因為台灣雖然富足安樂，但卻異常缺乏藝術創作的環境，政府沒有藝術政策、社會沒有藝術氛圍、民眾缺乏藝術的認知，創作很容易變成孤芳自賞，也容易在不受重視的情形下，中斷創作。

三十歲以前，我的創作以詩文為重心，得過重要的文學獎，也出版了幾本書，「文壇地位」算是受到肯定了，然而在台灣從事寫作只能是自我滿足，完全不能依賴創作獲得溫飽，但我一直覺得這也是無可奈何的事，畢竟台灣地小人少，市場有限，能夠獲得一定程度的肯定，已經是不容易了。

台灣的書畫市場在二〇〇三年中國大陸的書畫市場崛起之後萎縮許多，台灣許多收藏家的資金都轉移到大陸，畫廊經營者也多半專注更有暴利可圖的大陸市場，近十年來，台灣畫廊很少再像八〇至九〇年代那樣，經常展出台灣書畫家的創作，書畫家也不再經常性展覽，這樣的趨勢，從各種專業性書畫雜誌的展覽廣告的急遽減少就可以看得很清楚。

二〇一四年開始，大陸的書畫市場逐漸注意台灣書畫家作品，一些拍賣公司開始以台灣書畫家的作品為主要標的，因為大陸前輩及當代書畫家的作品價格都被拉抬到臨界高點，買入價格已經很高，很難有十倍甚

百倍的爆炸性獲利，相對來說，台灣的書畫作品比較容易操作。

大陸經濟快速成長的特色之一，是每隔一段時間就會出現不同的炒作物品，書畫市場的炒作只是其中之一，但是當一件二十年前不過數萬最多數十萬台幣的齊白石，已經被炒到如今的數千萬甚至上億台幣的時候，勢必回檔修正。因為動輒上億的作品，已經不是正常書畫市場一般收藏家的能力所及了，這樣的價格，只能是幾個頂尖收藏家的互相競爭罷了。

但無論如何，曾經低落到谷底的台灣書畫市場慢慢在回溫當中，對書畫創作者來說，這是期盼已久的春天。對我而言，雖然我也關注書畫市場的風向，但市場趨勢永遠是最後的考量，在平常的生活中，偶然有所心得，無論是化成書畫作品或變成文字出版成書，可以得到眾多讀者的肯定，以及許多朋友的關注，那就已經是很大的滿足了。

至於有許多朋友，像王勇兄那樣，偶爾捎來肯定的讚美，那更像是春天的燕子般，讓人感到無限歡喜與希望。

【輯四】

不傳之祕

書法的不傳之祕

如同許多傳統的學問、技術，書法也有許多「不傳之祕」，清朝中葉的書法論著《藝舟雙楫》，記載了作者包世臣窮盡一輩子的精力，打聽各種書法的不傳之祕，可以證明，即使在廣泛使用毛筆的年代，如何寫好書法也並非容易之事，許多書法的重要觀念、方法，很不普及。

寫書法的技術最重要的，就是「筆法」；「筆法」指的是使用毛筆的方法，也是每一個書法家特有的書寫技術，「筆法」如同武功的祕笈，決定了學習的成敗、成就的高低，因而書法史上也充滿許多追求和傳授筆法的故事。

一、一個學習筆法的故事

有一位書法家，因為仰慕另一位書法家，所以想向這位書法家學習書法，有一次，還特別安排和這位書法家一起住在朋友家裡一個月，但沒想到，他還是沒有機會學到筆法。

這位書法家後來親自把這個過程寫了下來——

予罷秩醴泉，特詣東洛，訪金吾長史張公旭，請師筆法。

心不厭精手不厭熟若
運用盡於精熟規矩諳
於胸襟自然容與徘徊
意先筆後蕭灑流落
翰逸神飛

丙申元月書自梁仿宋羅紋俟吉琼

「金吾長史張公旭」，就是唐朝大書法家張旭，而寫文章的人，就是顏真卿。

長史良久不言，乃左右眄視，拂然而起。僕乃從行歸東竹林院小堂，張公乃當堂踞牀而坐，命僕居於小榻，而曰：「筆法玄微，難妄傳授。非志士高人，詎可與言要妙也－書之求能，且攻真草，今以授之，可須思妙。」

顏真卿用對答的方式，記錄了張旭傳授的筆法。值得注意的是，張旭說了這段書法史上極為有名的名言──「筆法玄微，難妄傳授。非志士高人，詎可與言要妙也！」

現代人大概都以為，古代的讀書人都懂得寫書法，其實不是，大部分的人頂多就是用毛筆寫字，真正要懂書法，並不容易，而且也不一定有地方學，因為真正會書法的人，總是不願意透露自己的祕訣。

武俠小說常常描述少林寺僧人為了杜絕江湖人物偷盜武功祕笈，往往派了大批高手保護藏經閣。在各行各業，對各種不傳之祕的保護大都如是。

以書法來說，用毛筆寫字和寫出高明的書法是有相當距離的，西元八四七年，唐朝大中年間，張彥遠編成《法書要錄》一書，這是第一部

書學論文集，影響至為深遠。書中有〈傳授筆法人名〉篇，詳細記載了歷代筆法的傳授過程：

「蔡邕授於神人，而傳之崔瑗及女文姬，文姬傳之鍾繇，鍾繇傳之衛夫人，衛夫人傳之王羲之，王羲之傳之王獻之，王獻之傳之外甥羊欣，羊欣傳之王僧虔，王僧虔傳之蕭子雲，蕭子雲傳之僧智永，智永傳之虞世南，世南傳之授於歐陽詢，詢傳之陸柬之，柬之傳之姪彥遠，彥遠傳之張旭，旭傳之李陽冰，陽冰傳徐浩、顏真卿、鄔肜、韋玩、崔邈，凡二十有三人，文傳終於此矣。」

《法書要錄》記載的筆法流傳過程，其實就是書法史中成名書法家的「世系圖譜」，也可以說是「正統筆法」的世系表，也就是說，只有學到這個「正統筆法」，才能成為有名的書法家。

二、究竟什麼是最好的筆法

顏真卿在〈述張長史筆法十二意〉中，除了交代他向張旭學筆法的經過，最重要的，當然是詳述了寫字的諸多方法、祕訣，書法的筆法從此成為一種有系統的、代代相傳的用筆技巧，由於顏真卿的書法後來風靡天下，他寫的〈述張長史筆法十二意〉也就產生了極大的影響。

但儘管如此，古代沒有照相、錄影，所有的技術都只能依賴文字形容，

所以究竟什麼是最好的筆法，一直到清朝，仍然有人傾注大量的心血在深究筆法，其中最有名的，當然是包世臣。

包世臣對書法很用心，也很能虛心求教，《藝舟雙楫》中記載了他到處向人請教筆法的記錄，問題是，幾乎所有人說的方法都不一樣，方法雖然不一樣，但他們的態度倒是滿雷同的——我就是這樣寫字的，聽我的沒錯。

後來《藝舟雙楫》也總結了包世臣自己的用筆之法，而且敘述得非常詳細，從如何拿筆、每一根手指如何用力，都講得非常詳細。

《藝舟雙楫》名氣太大，連有康聖人之稱的康有為，後來寫的書論，都叫《廣藝舟雙楫》，可見影響之大。

《藝舟雙楫》對書法的執筆、結構、運筆方法等實用性技術，有相當細緻的記錄，因此在當時有很大的影響，甚至到了現在，還是有很多人討論。

學習書法，確實有許多「不傳之祕」，從最根本的執筆開始，就有單勾、雙勾、鵝頭、撥鐙、高低、用力大小等等講究，再加上運筆的方法、字的筆畫、結構、名家風格，篆、隸、草、行、楷各有的特色等等，其

中學問極為博大精深，而錯誤荒謬的知識也混充其中，造成許多學習的困難。

三、書法真正的「不傳之祕」

然而，在我看來，書法真正的「不傳之祕」還不是這些複雜的實用技術，而是更高階的品味、風格。

一個書法家風格的建立、完成，除了書寫的技術，牽涉到書法家的文史修養，更和他的人格、性情息息相關。

「北宋四家」以蘇東坡為首，但歷來有很多評論認為，以寫字的技術而言，蘇東坡其實比不上黃山谷、米芾和蔡襄，蘇東坡之所以在「北宋四家」中排名第一，實在是因為他的文名冠天下，以致大家把他的書法成就排在第一位。

為什麼蘇東坡還是排名第一？難道僅僅只是因為他的文名嗎？

是，但也不完全是。

書法表現的是書法家完整的修養與性情，書法風格的確立，除了需要熟練的書寫技術，更和書法家的人文修養、性情、個性有更多的關連。

紙上太極　好事近

書法同拳理

沉心靜氣意通透

任縱橫頓挫

力道必回收

舒緩運筆雲推手

帶幾分從容

軟毫猶如慢拳

勁發摧枯朽

丙申八月侯吉諒

但好玩的是，書法史上對「初唐三傑」、「楷書四家」、「北宋四家」、「天下三大行書」這類的評論卻一直沒有什麼太大的爭論，也就是說，書法成就的高低標準雖然沒有明確的定義，然而總體評論卻是被接受的，可見這種極致的高低標準，還是有著相當嚴格的標準。

這個標準其實很清楚，那就是時間的考驗。任何文藝的流行，都有其時代特殊的取捨，不同時代會有不同時代的標準，而可以通過時間考驗的作品，就意謂著那樣的作品可以經得起各個時代不同品味、標準的檢驗，這樣作品必然具有直指人心根本的特質，所以不論在什麼時代，都可以感動當時的觀眾。

這種「直指人心根本的特質」，當然只有極大的天才才能創造，技術在這個時候只佔很小的部分。所以黃山谷在論蘇東坡的書法成就時說：

「東坡道人，少日學蘭亭，故其書姿媚似徐季海。至酒酣放浪，意忘工拙，字特瘦勁，洒似柳誠懸。中歲喜學顏魯公、楊風子書，其合處不減李北海。至於筆圓而韻勝，挾以文章妙天下，忠義貫日月之氣，本朝善書，自當推為第一。」

其中最重要的，就是「筆圓而韻勝，挾以文章妙天下，忠義貫日月之氣」這三句，可以說完全披露了蘇東坡書法之所以「本朝善書，自當推為第

一）的根本理由——書寫技術、人文修養、人格特質。

「字如其人」是古代書法評論中非常重要的一個觀點，雖然一般人都有一點概念，但其實並沒有真正理解，尤其是學了書法之後，更常常忘了，學習書法，除了學習書寫技術，更重要的是增加自己的人文修養、改善自己的人格特質。

古人以學習書法作為修心養性的方法，並且認為書法可以對一個人的性情有潛移默化的功能，其實是有深刻道理的，用毛筆寫字，首先要能靜心清慮，培養的就是平心靜氣的功夫，而後在一筆一畫的書寫中，深度體會文字的美感和精義，通過這種長期的、深度的閱讀文字，潛移默化一個人的性情、修養，當然是可能的，而這種安靜寫字可以達到的境界，也或許是忙碌的現代人最需要的修養吧。

畫題 減字木蘭花

臨池餘興

揮灑紙上疏竹影

滿幅清涼

似把團扇搖輕盈

再鈎石几

對坐二人飲龍井

欲語還休

無言相望亦多情

丙申八月侯吉諒

讀帖

學會寫書法的唯一途徑是臨摹經典，除了勤勞練習寫字，更重要的是要學會「讀帖」。經典展示了一件作品、一種風格之所以可以成為經典的點畫技術、字體結構、行氣變化、風格韻味、精神內涵等等，如果不仔細讀帖，再勤勞練字也是白費力氣。

如果自在的寫字像演奏，臨摹就是練習演奏的技巧，讀帖則是閱讀原作的樂曲旋律、曲式結構、節奏變化，以及表現在其中的場景描繪與心情寄託。

學習楷書的人大多從歐陽詢、顏真卿或柳公權入手，在一筆一畫的書寫中，體會楷書的書寫技術、點畫方法、結體特色，這大概就是一般人所謂的學書法，也就是說，學的其實只是寫字的方法。

學書法當然要學寫字的方法，而這些方法就全部都在字帖裡面，如果不會讀帖，看不懂字帖裡的技術和精神，怎麼可能把字寫好？

一、眼力的訓練

讀帖是眼力的訓練，要有方法、有系統的培養眼力，配合書寫的體會，

羽立挺於豪端 含情周於

弱工縱書以手之恍拙 為自

可肖意象為其生違 鋪

流而為之膺支群樹青瑣

群姿芝貌隱珠和璧美

負同妍

技法超絕表達情感 此為書法成為
藝術之充份必要條件 亦書法好壞高
低之檢驗標準 丙申春 俟吉諒

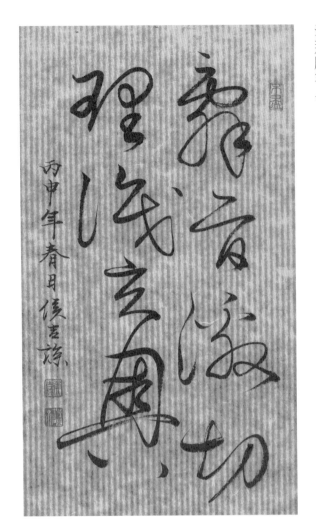

而後才能漸漸了解字帖的精微與深意。

沒寫書法，很難真正理解書法的精微，就好像從來沒下過水的人，不可能真正理解游泳的感覺。

很多人總以為書法看多了，就會欣賞書法，解釋書法之美的書看多了，就可以理解書法的奧妙，甚至覺得只要自己寫了書法，就會看懂書法。沒那麼容易。

伍今所妙傚陶匀

骨兒音奇而道注加之玉

披辣拭諒凌蒙雪而彌凋

葉鮮茂乎雲日而招暉

丙申年元旦天朗氣清錄書譜 侯吉諒

我看過許多書法教室的上課情形，老師大都花最多時間在批改、修正、指導學生寫出來的字體的結構，這邊要長一點，那邊要短一點等等，認真一點的學生，會仔細看老師如何批改，更多的是老師埋頭改作業，學生卻聊天聊得有如菜市場，這樣的教學方式很常見，讓我覺得很困惑，這樣學書法，怎麼可能學得好？

還有更多書法老師是不教臨帖的，學生就是照描老師寫的字，學了書法，卻從來不知道要去買字帖，當然更不懂要買什麼樣的字帖，什麼樣版本和解析度的字帖最為適當。

讀帖不能隨便「瀏覽」，必須仔細閱讀，更必須用心記憶。

而最常見的則是，買了字帖，卻從來不看，也不知道如何看字帖。主要的原因，可能是學生不知讀帖的重要，而老師也沒教如何讀帖。

一般人讀帖總是一頁頁翻過，能把碑帖中的文字讀一遍，已經算是不錯的了。然而這樣的讀帖方式對寫字沒有幫助。

那麼，一字一字的閱讀總可以了吧？

錯。還是錯。

是日也天朗氣清惠風和暢仰

觀宇宙之大俯察品類之盛

所以遊目騁懷足以極視聽之

娛信可樂也

蘭亭脩禊亦昔人雅集也右將軍一文一書
流傳千餘年實不朽之盛事甲午夏侯吉諒

讀帖要從一筆一畫開始，而後才是一字一字，隨著練字程度的增加，而後才能一句一句的讀帖。

一筆一畫的閱讀看起來似乎很簡單，其實不容易，網路興起之後，現代人早已習慣性地「瀏覽」資訊，瀏覽常常意謂視而不見，因此要靜下心來一筆一畫閱讀字帖，還真需要重新學習。

所以我常常說，練書法的祕訣之一，就是「一本舊法帖，應作新書十年讀。」

有許多經典名作如王羲之〈蘭亭序〉、歐陽詢〈九成宮醴泉銘〉、趙孟頫〈前後赤壁賦〉，是我每個星期都要臨摹的經典，可說已經非常熟悉了，但每次臨摹，還是都會看到以前沒有看到的東西。

讀帖是一門大學問，字帖上的書法雖然是白紙寫黑字，但其中的精微，沒有下過一定功力，恐怕是看不到其

棣棠花

眾芳紅紫遍松隅惟此
開時色迴殊却似簾櫳金
千萬點亂來碧玉簳
頭鋪

宋人書畫多用絹本筆韻可極精微雖
毫末能畢露以價昂後竟罕用丙申夏得
見泥金長卷因仿宣和殿筆當不減大觀
風華也於詩硯齋示諸生倏吉浤

中的奧妙。

二、背臨的神話

臨摹的過程如同音樂的「背譜」，功夫下到一定的程度，自然而然會把碑帖的內容背起來。因而臨摹又有「對臨」、「背臨」之分。

「對臨」，就是對著字帖練習，「背臨」，即是不看帖，但也可以寫出原帖風格。可以「背臨」，當然意謂書法的功夫已經相當高明。

因此有很多書法家常常喜歡表現他們「背臨」的功夫，然而事實上，「背臨」唬唬外行還可以，在內行人眼中，恐怕沒有哪一個人的「背臨」會及格。

「背臨寫字」和「背譜演奏」不一樣的地方，是背譜演奏不會對照原作，樂譜記載的是作者的原始構想，但在不同的演奏者闡釋下，由於沒有真正的標準可以對照，所以可能產生極大差異的演奏，但「背臨」書法卻必須和原作對照，原作就是標準，如果寫得不像，就不能說是「背臨」。

「背臨」的第一原則，就是要盡量接近原作。當然，如果原作也是手寫墨跡，像與不像的爭議不大，但經典作品都只剩下碑刻，從碑刻到手寫，其中的差異就有各種可能，因此碑版書體還原成手寫書法的標準就

萬象斂光增浩蕩四溟收

夜助嬋娟鱗雲清廓心

田豫乘興能無賦詠篇

宋徽宗天才特異弱冠之年瘦金書即臻
完美然筆力風神自隨歲月而增長筆石
棣棠花秀麗似珠玉當近千字文時作夏日
閒中秋詩豪宕風流應三十歲後于筆其目
信從容俱在筆墨之中亦可想見宣和時
富裕承平之風華也丙申夏侯吉諒

不容易掌握。

　　任何一件書法作品，看似簡單，但其中筆畫的特色、結構的個性，以及行氣節奏的變化，可以說是千變萬化，即使技巧、風格比較單一的楷書，也有許許多多細微的變化，「背臨」一兩個字還可以，但要「背臨」整件經典，那應該是不可能的事。

世情薄人情惡雨送黃昏花

易落曉風淚痕殘欲箋心

事獨語斜闌難難難

人成各今非昨病魂嘗似秋

千索角聲寒夜闌珊怕人

尋問咽淚裝歡瞞瞞瞞

唐琬和詞荅此真千古絕唱也 甲午初冬書溪吉淥

墨色繁華

書法在運筆的過程中，流動著諸多書寫者心靈的感應，輕柔的筆觸可以像春天的微風，纖細的毫毛細雨般濕潤著紙張，敏感多情地彷彿一根琴弦最輕微的震動；而沉著痛快的文句需要爆發的筆法，如高山墜石、如雷霆乍響，書寫之際可以聽見毛筆在紙張上寫字的聲音⋯⋯。書法作為一種視覺的藝術，其神妙的美感除了千變萬化的字形，更在天機莫測的力道呈現。

一、力道並非壓力

我喜歡用現代的知識、觀念去解釋書法，讓書法不再只是一些華麗辭藻的形容，或是玄之又玄的神祕說法，可以讓現代人更容易接近、欣賞書法。

然而書法中有些很重要的觀念、技術，似乎無法用任何現代西方科學術語可以解釋，因為書法是文化的產物，文化是我們這個民族特有的觀念與價值，其中所使用的專有名詞，我們可能在日常生活中都非常熟悉，但要用現代觀念理解、說明，卻非常困難。

例如，寫書法的「力道」，就無法用現代西方科學的壓力、動力、動

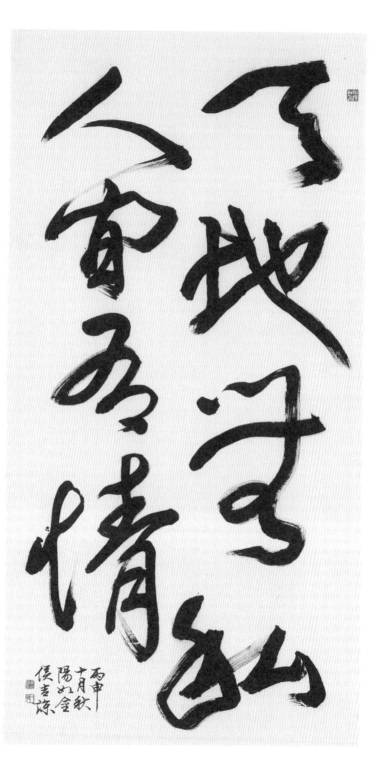

天地入胸臆
文章生風雷

丙申十月秋陽如金
侯吉諒

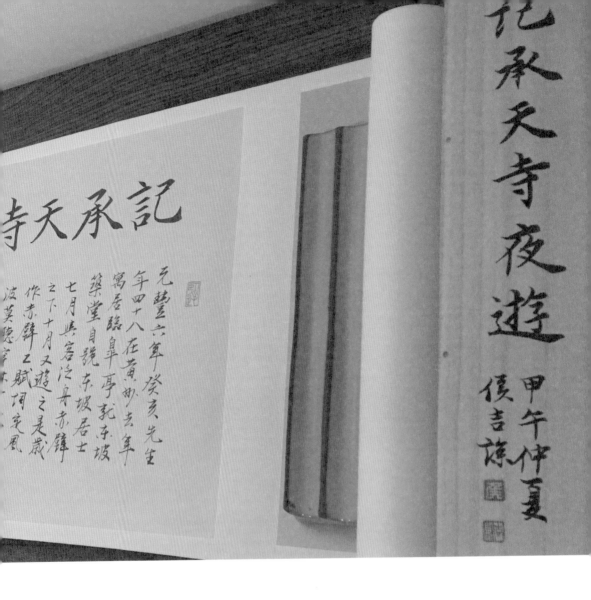

記承天寺夜遊 甲午仲夏 俊吉謹

記承天寺

元豐六年癸亥先生
年四十八在黄州去年
寓居臨皋亭我今年
築堂自號東坡居士
七月與客泛舟赤壁
之下十月又遊之是歲
作赤壁二賦詞定風
波莫聽穿林打葉聲

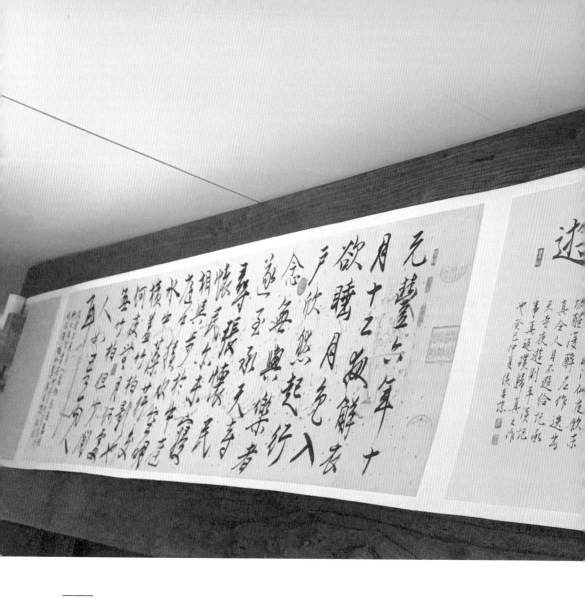

書法是文化的產物，文化是我們這個
民族特有的觀念與價值。

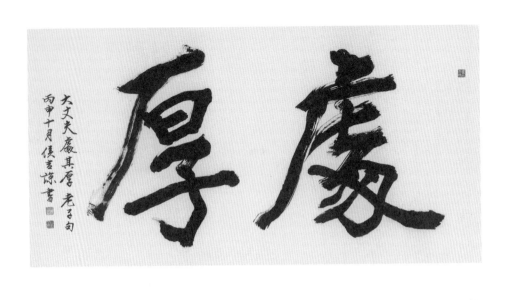

大丈夫處其厚 老子句
丙申十月 侯吉諒書

能等等觀念解釋，因為書法的
力道如同武術一樣，除了可以
測量的壓力、動力大小之外，
還有一種力量的使用方式是很
難用文字表達說明的，那就是
「內勁」——一種並不外發於
表面的力量。

已經完成的書法，筆畫特色、
字體結構最容易欣賞，但並不
表示看到這樣的字跡就可以完
全理解書法的精采之處。

筆畫特色、字體結構如果沒
有經過分析，一般也只能看到
靜態架構下的美感，書法最難
說明和理解的，即是力道與節
奏。

寫字的時候，要同時掌控下

壓、上提與運行的力道，這三種力道同時在筆毫中作用於紙上，而形成書法，下壓力量的大小決定了筆畫的粗細，然而筆畫粗細卻不等於力道的強弱。許多書法的筆畫細若游絲，但力道卻強如鋼線，有的筆畫可能粗壯，但其力道卻可能軟弱如綿。

壓力可以用數學公式 P=W/S（壓力＝重量／面積）表示，單位面積上的重量愈大，壓力就愈大。但書法的力道無法這樣理解。

二、書法如太極

數學公式中的壓力是靜態的，書法的力道是運動力學的展現，而且書法的力道也並非單純的運動力學，其中還有「內勁」的運用很難說明。

書法如太極，力道的運用是內勁的流動、積蓄、爆發，以及瞬間的回收，那種力道如天地循環，源源不絕，不斷反覆，如四季的輪替。

千字文上說：「寒來暑往、秋收冬藏。」天地的運轉自有節奏，雖然生活在都市之中，但二十四節氣的變化依舊清楚而明顯，生活中影響書畫創作最大的，就是這種天地的季節天氣變化。而影響書法之美最大的元素，除了筆畫、特色、字體結構，就是節奏了。書法的節奏，不只是寫字的快慢，更關係著風格與書品。

常人總說人品即書品，但一個人內在的心性如何透過書法表現出來？

讀字的人又是如何判斷？其中消息非常微妙，也非常、非常不容易。

三、節奏與書品

我們常說的「北宋四家」是蘇東坡、黃山谷、米芾、蔡襄，其中的蔡襄，

據說原本是蔡京的位置，是因為後人不恥蔡京的人品，所以才以蔡襄取

代。有這樣的故事，至少說明蔡京的書法不一般，事實上也是，在台北

故宮仍然保留著幾件蔡京的尺牘，猛然一看，筆法老練、成熟，甚至有

幾分類似蘇東坡。

蔡京是宋徽宗時代的宰相，學問能力都高人一等，據說宋徽宗還未當

皇帝之前，偶然看到蔡京的字，花了二萬緡買了蔡京的一件作品，蔡京

當時還是個不知名的窮秀才，可見蔡京的書法非比尋常。

蔡京的書法用筆純熟、奔放，有不可一世之感，這樣的感覺我們可以

看得出來，但卻不容易說明，而蔡京和蘇東坡一比，蘇東坡的字則更有

幾分瀟灑，這種感覺也可以看得出來，但更難說明。

這其中的原因就在書法的力道不容易解釋，由力道不同所表現出來的

風格，更不容易解釋。任何高明的書法家寫字一定都是有力道的，也必

乙未仲秋候吉旌

然有一定的節奏，但為什麼趙孟頫的書法節奏就是有一種貴氣，但同樣是書法大師，為什麼文徵明就顯得平凡一些呢？

所謂的節奏就是力道的輕重、速度的緩急。同樣的筆法，在不同的節奏下，表情是完全不一樣的。一個簡單的橫畫，歐陽詢總是變化多端，從起筆到收筆，至少有七種方向力道的組合，顏真卿的橫畫則像他的人格、品性，總是磊磊落落，柳公權的橫畫則是規矩森嚴，總是寫得跟用尺規畫出來的一模一樣，趙孟頫的橫畫從容華貴，像他神仙中人的優雅，而王羲之呢，他的橫畫總是隨著字形文義而變化，每一種寫法都完美無比。

四、具象的抽象之美

這種書法中筆畫的力道與節奏的組合，完全無法用生硬的西方科學術語傳達，也難怪古人要用危峰阻日，孤松一枝、幽深無際、龍拏虎踞，劍拔弩張等等這樣的形容詞來形容一個人的書法，因為書法的完成不只是一種形狀的存在，更是一種境界的展現。

書法是具象文字的抽象美感，文字結構是具象的造型，但到了書法家筆下，文字之美卻是抽象的。

繁華牡丹名園開初夏

寂寞梧桐深院鎖清秋

相見歡造句

自然意境深

妙日試對並

書丙申九月

溪吉諒

韓愈說書法可以表現出「喜怒窘窮、憂悲、愉佚、怨恨、思慕、酣醉、無聊、不平」只要「有動於心，必於草書焉發之」，這是因為古代的書法家們「觀於物，見山水崖谷，鳥獸蟲魚、草木之花實，日月列星，風雨水火，雷霆霹靂，歌舞戰鬥，天地事物之變，可喜可愕，一寓於書。」書法的筆畫、形狀，本來就必須從天地間的萬事萬物去尋找、體會那一筆一畫的美感，而後才能表達出人們複雜幽微的內心情緒。

春花的柔嫩與秋蕊的精實是不同的美感，同樣的一個字，在宋徽宗的瘦金體是華麗到不可增減一分的風雅，而在蘇東坡卻是無可無不可，同樣是藝術家，宋徽宗有極為精準的手感，寫出來的瘦金體像電腦程式那樣準確，沒有驚人的天賦，不可能寫出那樣的風格，而蘇東坡則如金庸武俠小說少林寺中的無名老僧，爐火純青的招式都化為掃地的一來一往，內斂無華，而雍容自在。

西方藝術中沒有和書法相對應的類別，現代科學也無法完全解釋中華文化的種種內涵，西方藝術的觀念、技法、價值很難解釋書法，就好像西方樂理解釋不了中國傳統音樂的韻味與腔調，要真正了解書法，還是得回歸中華文化的根本，才能得到圓滿的答案。

松雪靈秀多貴氣

字雖姿媚多雄逸

硯池常有擲筆嘆

如何手妙自明慧

臨趙孟頫有感 乙未十月侯吉諒

情緒的線條

書法是情緒的線條，寫字要有情緒，欣賞書法要看出字的情緒。

草書如閃電、如迅雷，激昂的情緒從筆端噴薄而出，寫的是字，流露的是胸中的塊壘；行書如清泉、如流水，寫字宛如吟詩，筆墨中盡是自在與瀟灑的高情遠致；篆書最是莊嚴凝重，一筆一畫都要身心的完全投入，才能成就端整嚴肅；隸書有篆書的嚴謹，但多了行書的流暢，在書寫中流淌的是一種節制的浪漫；楷書則整齊乾淨，如美人觀花，觀者與被觀，寫者與被寫，都是人間的風景。

一、練技

練字，是練技術，更是練眼與練心。

寫字要進步，要每天寫，對初學者來說，是累積書寫的技術，一筆一畫求進步，書法家則是力求維持一定的高度與精準。

任何技術都是不進則退，書法更是，一筆一畫中的微妙變化不是每次都能達到，所謂得心應手、翰逸神飛，是一種境界也是技術的高峰，技術的高峰要維持很困難，除了寫字的技術，還有心境的維持。

紅酥手黃縢酒滿園春色宮牆柳東風惡歡情薄一懷愁緒幾年離索錯錯錯春如舊人空瘦淚痕紅浥鮫綃透桃花落閒池閣山盟雖在錦書難託莫莫莫

南宋高宗紹興二十五年陸游書此詞於會稽沈園之壁

因而寫書法的人都要讓自己儘快進入「書法態」，磨墨之際安頓身心，一呼一吸都是筆法的節奏，要從容自在，如春天含蘊的生機，勃勃然、盎盎然，於是蘸墨落紙之際，便是完滿與自足。

現在寫字的人往往強調墨韻，一件作品常常是乾濕濃淡燥交互應用，看似變化無窮，有時其實只是機械性操作。

寫字墨韻最高的境界應該是溫潤，所謂「如見君子，溫潤如玉」的那種溫潤，當然，如見美人亦無不可，而且多了一層嫵媚，有另一種風情。

溫潤是紙筆墨的高度協調。乾濕濃淡燥很容易，任意蘸墨、任性用筆就可以，初看驚豔，不一定經得起細觀。

欣賞書法最好的利器是時間，一件作品可以看三天、三年、三百年、三千年，如此才算得證正果。而唯有溫潤兩字可以經得起時間的考驗。歷代書法家無不追求溫潤的墨色，蘇東坡八九百年前寫的〈赤壁賦〉，墨色如漆，好像昨天才剛剛寫好，紙上的墨香還可以聞到。

溫潤不只是墨色，也是寫字的心情。寫字如果不能改變心性，從躁急的生活中脫離出來，體會緩慢、細緻的可貴，寫書法沒有什麼特別意義。

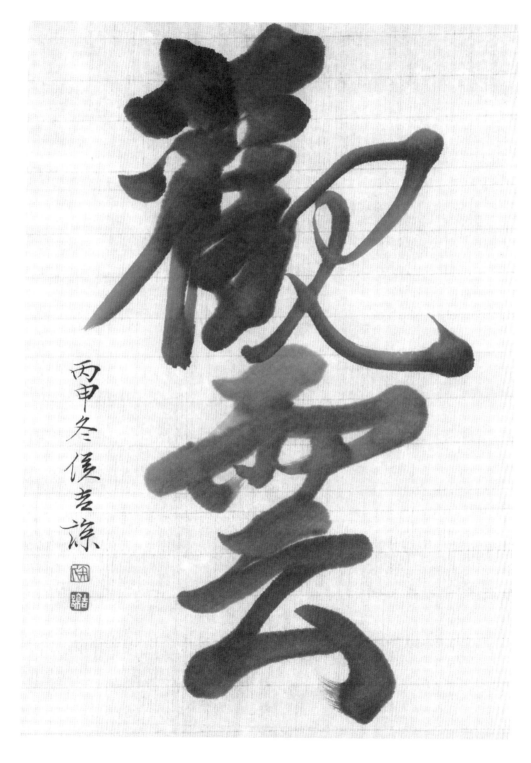

觀雲

丙申冬侯吉諒

樓下誰家

燒夜看玉笙

衰怨弄

見晚涼

月　　　　　吟秋扇　推

人

坡公自注
杭州圖經東樓
一名望海樓在
鳳凰山和寧門北
太平興國寺院樓
高十八丈唐玉武
德七年置

辛卯初冬晨起集書
東坡七絶偶書吉祥

（印）

二、練心

都說寫字可以增加修養，我則認為有了修養才能寫好字。

一九四九年，安徽青年江兆申隨國軍來台，兵慌馬亂之際什麼都沒帶，但生活才粗粗安定，江兆申就寫信給溥心畬先生，求錄為弟子。江兆申從小寫得一手好字，文言文也典雅清麗，這樣的一封信得到溥心畬的青睞，很快回信要江兆申來見面。

江兆申原來可能想要跟隨溥心畬學習書畫，然而數年時間，溥心畬卻只讓江兆申讀書，一部部的古書讀下來，溥先生說，書讀好了，畫也就會了。

現在許多人常常引用溥先生的話，說書讀好了，畫也就會了。現代社會用毛筆寫字、畫畫的人少了，懂得使用毛筆的人也少了，溥心畬的話自然需要修正，不能再視為不可動搖的名家高論，但在以前每個讀書人都會寫字畫畫的時代，溥心畬的主張當然是高明的，對中國傳統書畫來說，決定成就高低的，通常是肚子裡的學問。

學問好還不夠，還要有修養，什麼是修養？修養是人格的光明磊落、待人處事的宅心仁厚，還有對書畫之美敏銳的感受。

仲夏午後雨傾盆天際雷聲忽在門霹靂猛烈晨硯池化作龍蛇兩畫墨痕

乾隆喜閑藏經紙見此尤當艷羨甲午俟吉諒

因為寫書法不只是寫字，寫的通常是文章與詩詞，字只是寄託文章詩詞的媒介，文章詩詞的意境，才是書法要寫的東西。

無言獨上西樓，月如勾，這樣的情景就是適合宋徽宗的瘦金體，而不能用顏真卿，用篆隸更可能格格不入。書法與文學有一種時代風格的契合，不能強求，因為神妙至極。

北宋文人把顏真卿的書法成就推到極致，意思是，顏真卿的字因人格而偉大，事實上顏真卿的字確實大氣磅礡，歷史上幾乎沒有第二個人寫出那樣的風格，厚重、雄強、每一筆都力道萬鈞，正是這樣的字，才適合寫〈裴將軍詩〉這樣的字：

裴將軍！

大君制六合，猛將清九垓。

戰馬若龍虎，騰陵何壯哉。

將軍臨北荒，炟赫耀英材。

劍舞躍遊電，隨風縈且迴。

登高望天山，白雲正崔嵬。

詩寫煙雲江天外

硯起松風筆墨半

詩硯齋名聯似見風雅此於夢中得之也非刻意
為之然日夜書畫其半當自見胸懷此又必於之事
時在甲午九秋霜寒侯逄陳書並記其緣

馮硯齋

入陣破驕虜，威聲雄震雷。

一射百馬倒，再射萬夫開。

匈奴不敢敵，相呼歸去來。

功成報天子，可以畫麟台。

如果沒有〈裴將軍詩〉這樣的詩，大概也激盪不出顏真卿那樣的字。

因此學習一種書法的典範，就不能只是學習字體與字形，還必須儘量去理解，那個時代的歷史與文學。歷史說的是故事，文學記載的是心情，練字不練功，終究一場空，練字不練心，寫字必無情。

三、重複

練字是不斷重複相同技法的過程，重複是為了建立習慣，也是為了改變習慣。

寫字要有熟練的技術，但熟練的，必須是正確的方法，而不是只熟練用毛筆寫字。寫書法要有筆法，沒有筆法，用毛筆寫字不能說是寫書法。

沒有正確的筆法練字，練一千遍錯一千遍，更是活到老，錯到老。

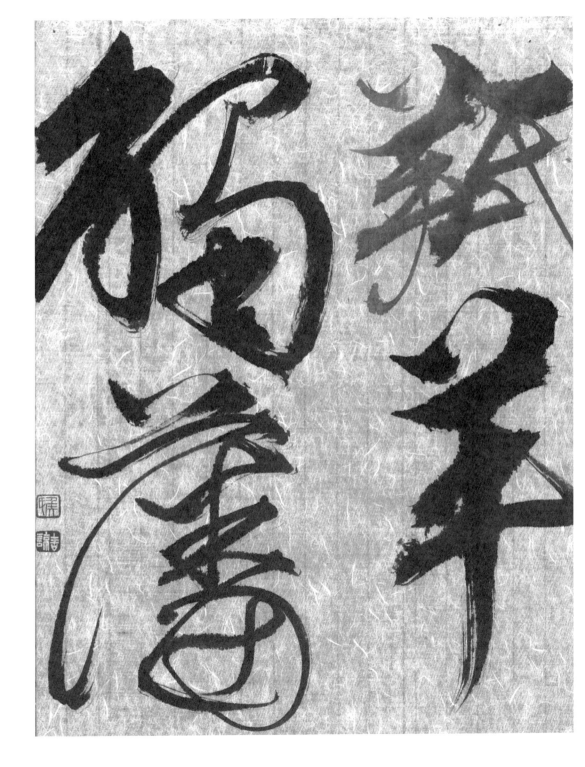

筆法是使用毛筆的方法，也是寫出各種字體的方法，更是名家風格之所以呈現的方法。筆法有規範與典型，沒有篆書的規範，寫不出篆書的典型，歐陽詢的筆法有歐陽詢的規範，而後才能寫出楷書極則〈九成宮〉。

筆法是書法的根本，沒有筆法就談不上書法。筆法看起來很簡單，但卻不容易，對現代人更困難，因為毛筆不容易控制。

自從硬筆普及之後毛筆就式微了，太方便的東西常常是一種傷害，因為方便使用而失去了講究與敬重。

書法以筆畫特徵為基礎，然後以特殊的比例和結構，組合成字體。筆畫特徵就是每位書法家的遺傳基因，要先掌握這個書法的基因，組合之後的字體才會有各家面貌。

重複練字的目的就是要把名家的筆法變成自己的習慣，並且改變自己原來的習慣。

錯誤的觀念與方法會嚴重阻礙進步，常人總是太過輕易忽略微小的錯誤。康熙是歷史上最勤勞的皇帝之一，有人勸他，皇帝應該掌握大方向即可，不必事事親自操勞，康熙不以為然，他認為很多大問題都是小毛病長期累積的結果。寫字雖然只是寫字，但道理一樣。

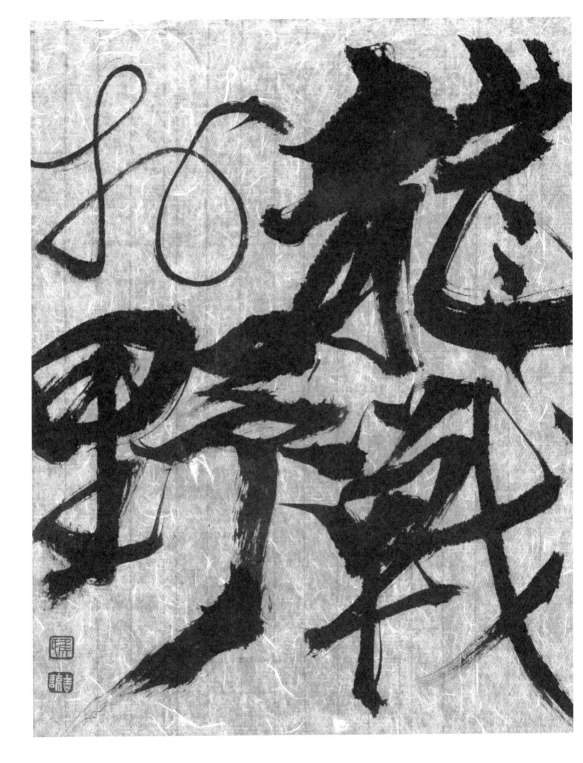

深刻明白重複的道理，就會改變一個人漫不經心的習性，學會對任何小事都敬重以待。學習書法可以改變一個人的心性，增加修養，這是完全可以肯定的，然而如果沒有日積月累的重複功夫，不可能達到這個目的。重複是一種高級的修煉方式，看似簡單，其實困難，每次保持正確的重複，才能真正掌握書寫的所有細節，筆畫特色、結構間架、輕重緩急，意念在有意無意之中隨著毛筆的運行專注其中，墨色的筆畫將如基因般悄悄解開書法的密碼。

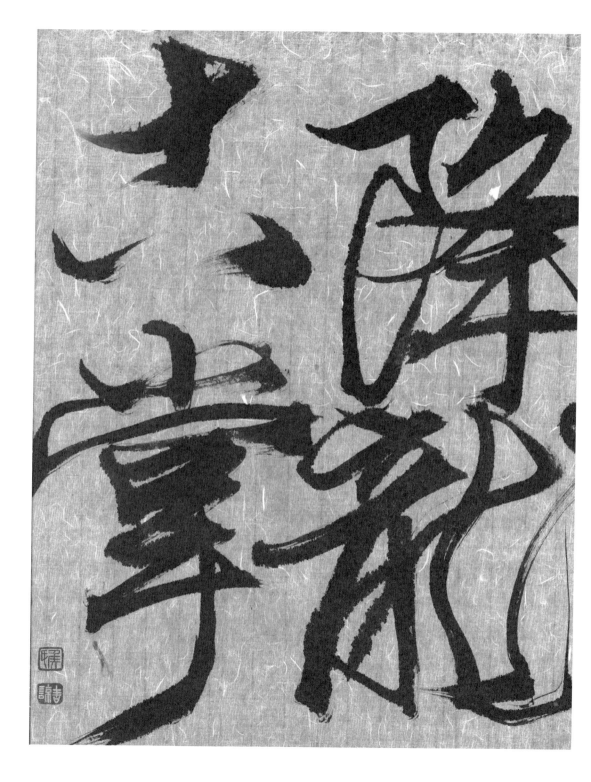

抒懷　減字木蘭花

花落硯香

筆畫婀娜字娉婷

墨色深潤

閑雅常藉詩詞情

雲煙四起

一時意氣紙上行

記事抒懷

優游歲月酒樽傾

丙申八月侯吉涼

書法情懷

作　　者：侯吉諒

總 編 輯：陳郁馨

副總編輯：李欣蓉

特約編輯：黃薇之

封面設計：東喜設計

內頁設計：黃讌茹

行銷企劃：童敏瑋

社　　長：郭重興

發行人兼出版總監：曾大福

出　　版：木馬文化事業股份有限公司

發　　行：遠足文化事業股份有限公司

地　　址：231 新北市新店區民權路 108-3 號 3 樓

電　　話：(02)22181417

傳　　真：(02)86671891

Email ：service@bookrep.com.tw

郵撥帳號：19588272 木馬文化事業股份有限公司

客服專線：0800221029

法律顧問：華洋國際專利商標事務所　蘇文生律師

印　　刷：凱林彩印股份有限公司

初　　版：2017 年 06 月

定　　價：420 元

書法情懷 / 侯吉諒著 . -- 初版 . --
新北市：木馬文化出版：遠足文化發行，
2017.06　面；　公分
ISBN 978-986-359-400-0(平裝)

1. 書法 2. 書法教學

942　　　　106006504